COLORADO COLORS VOL II

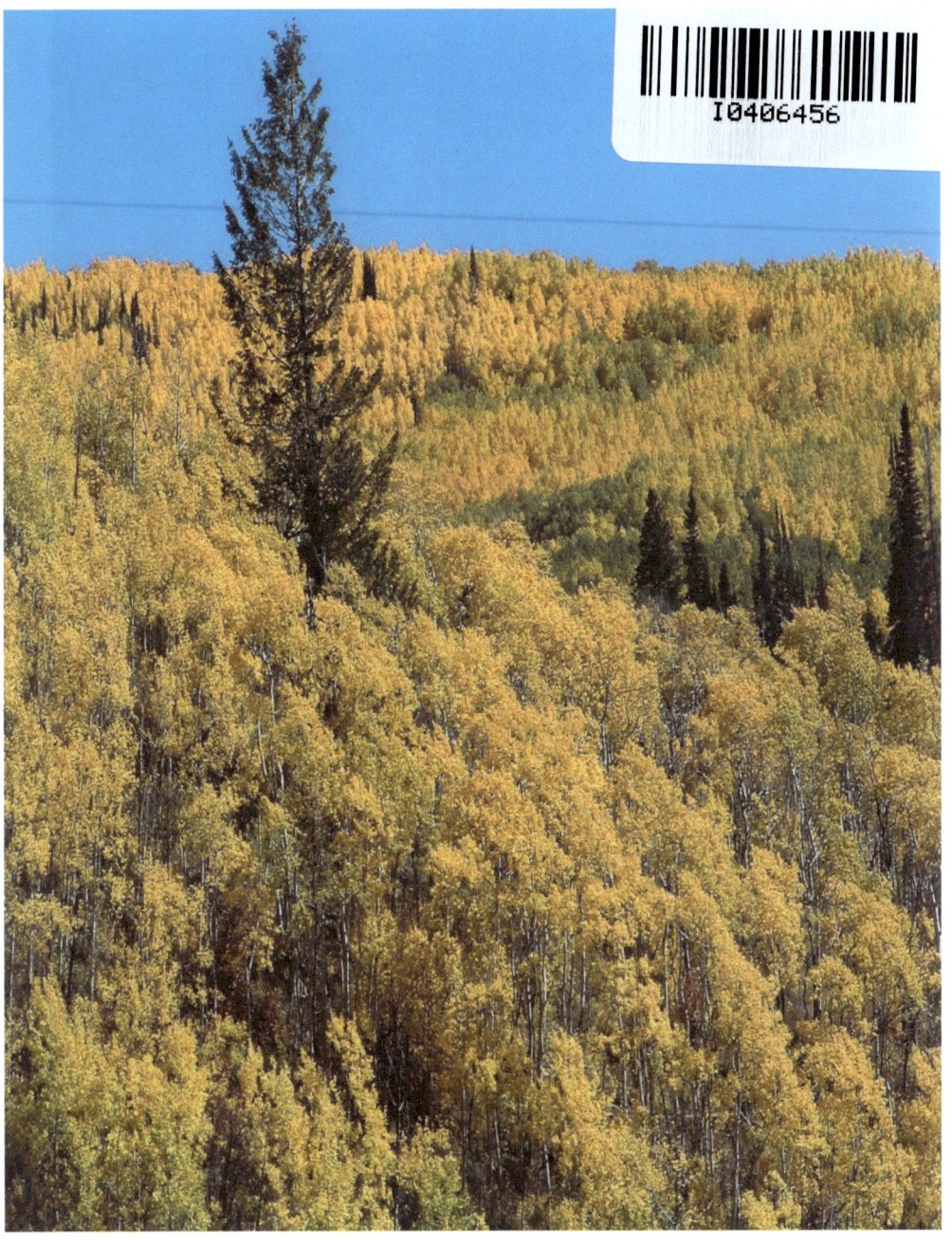

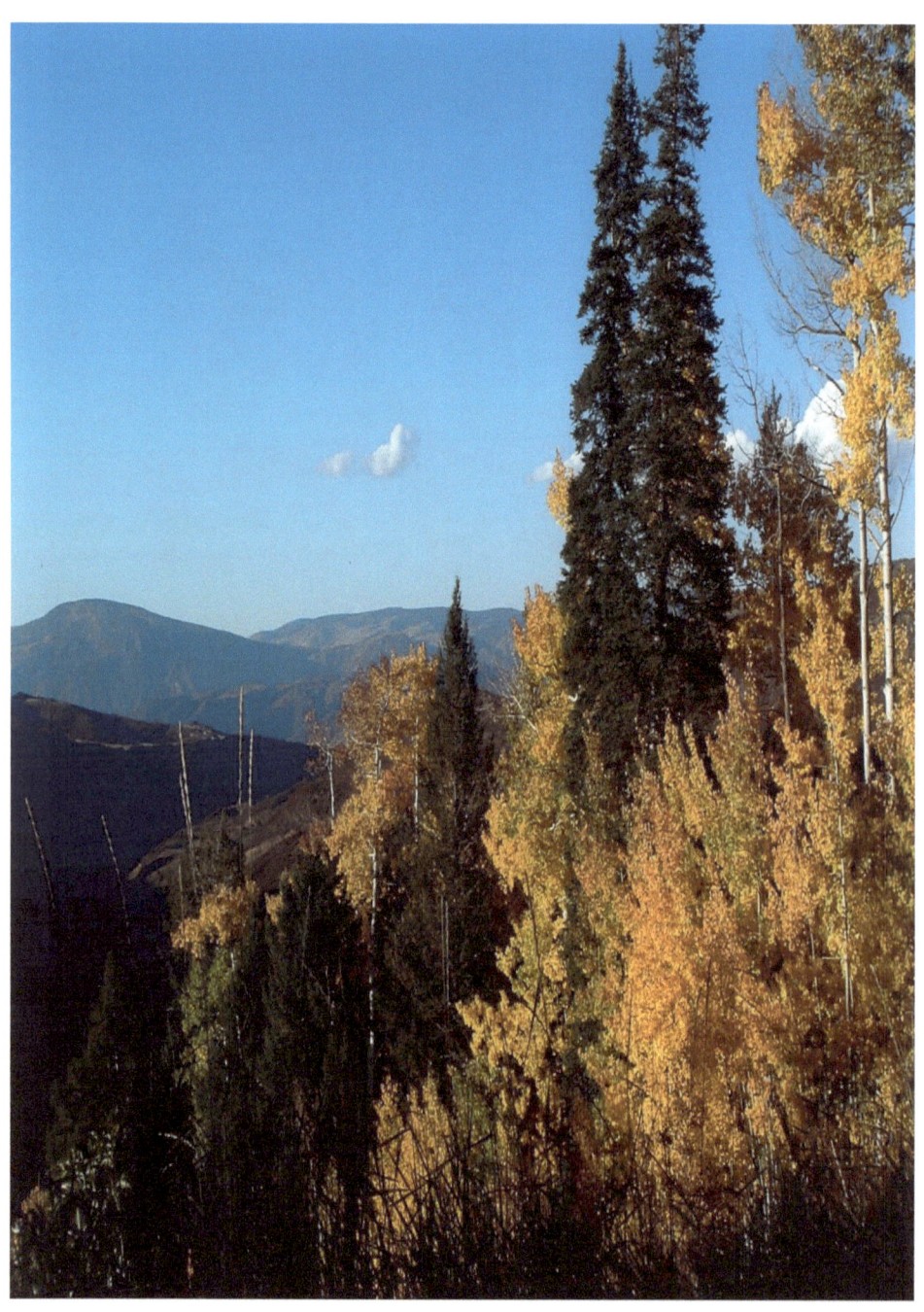

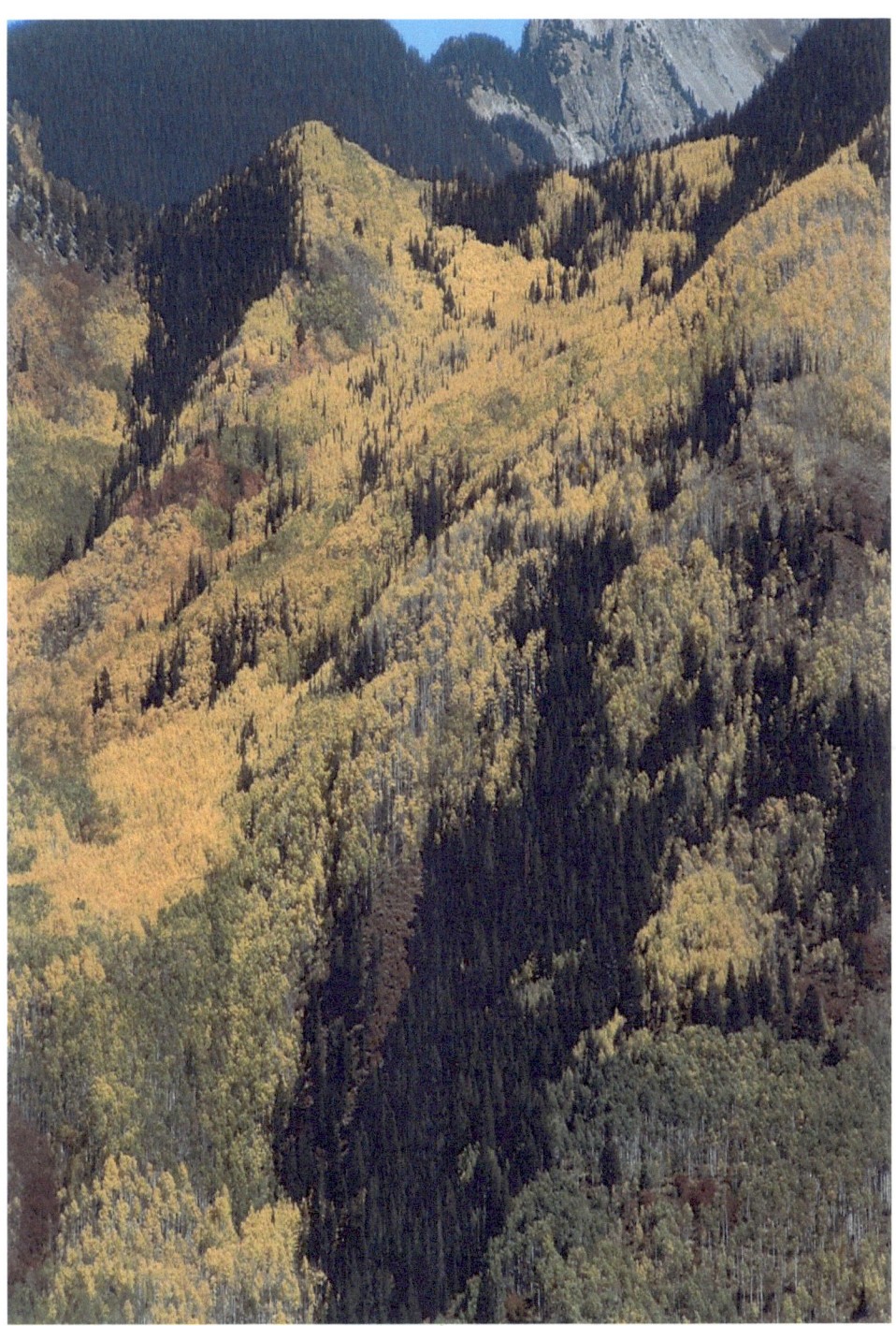

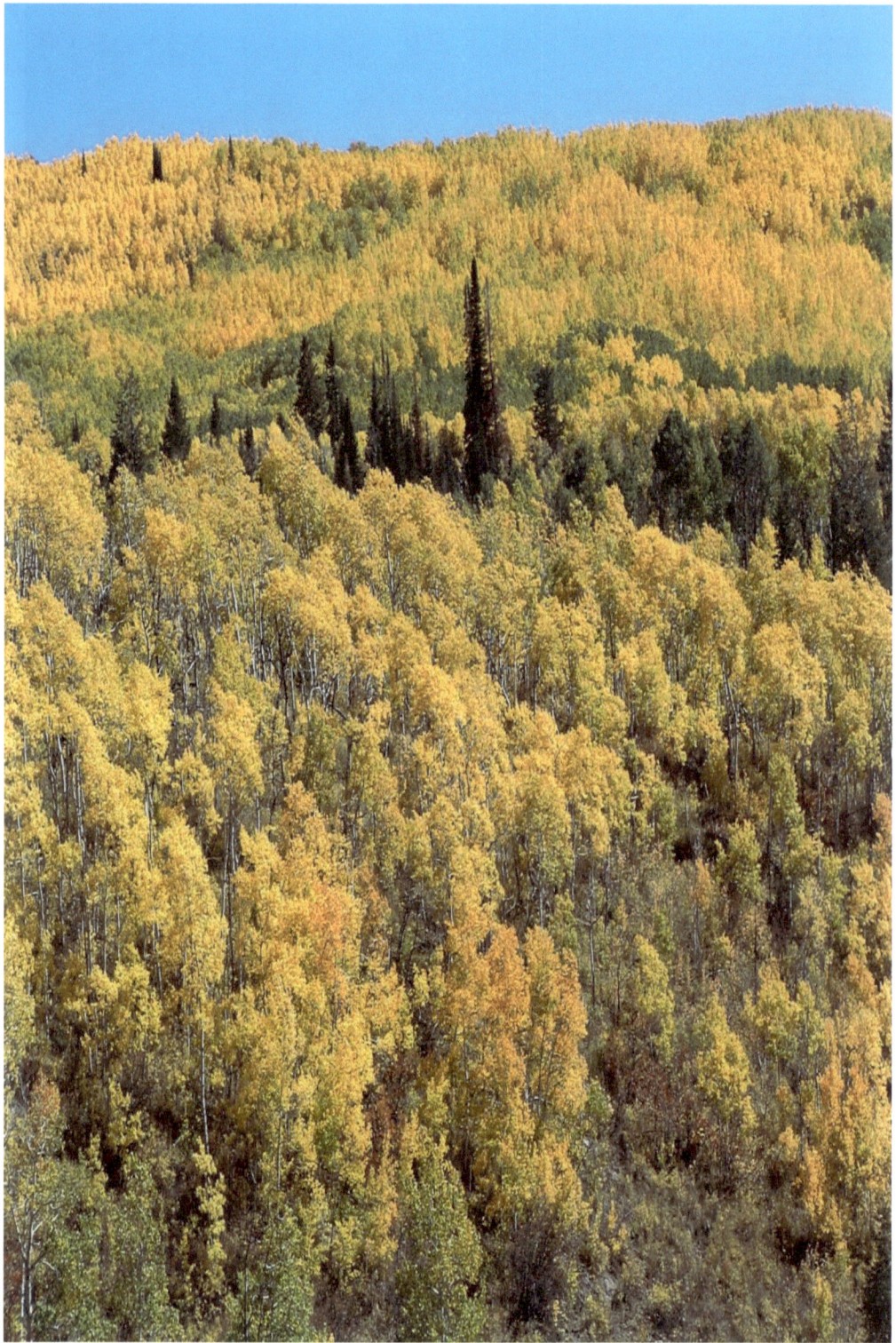

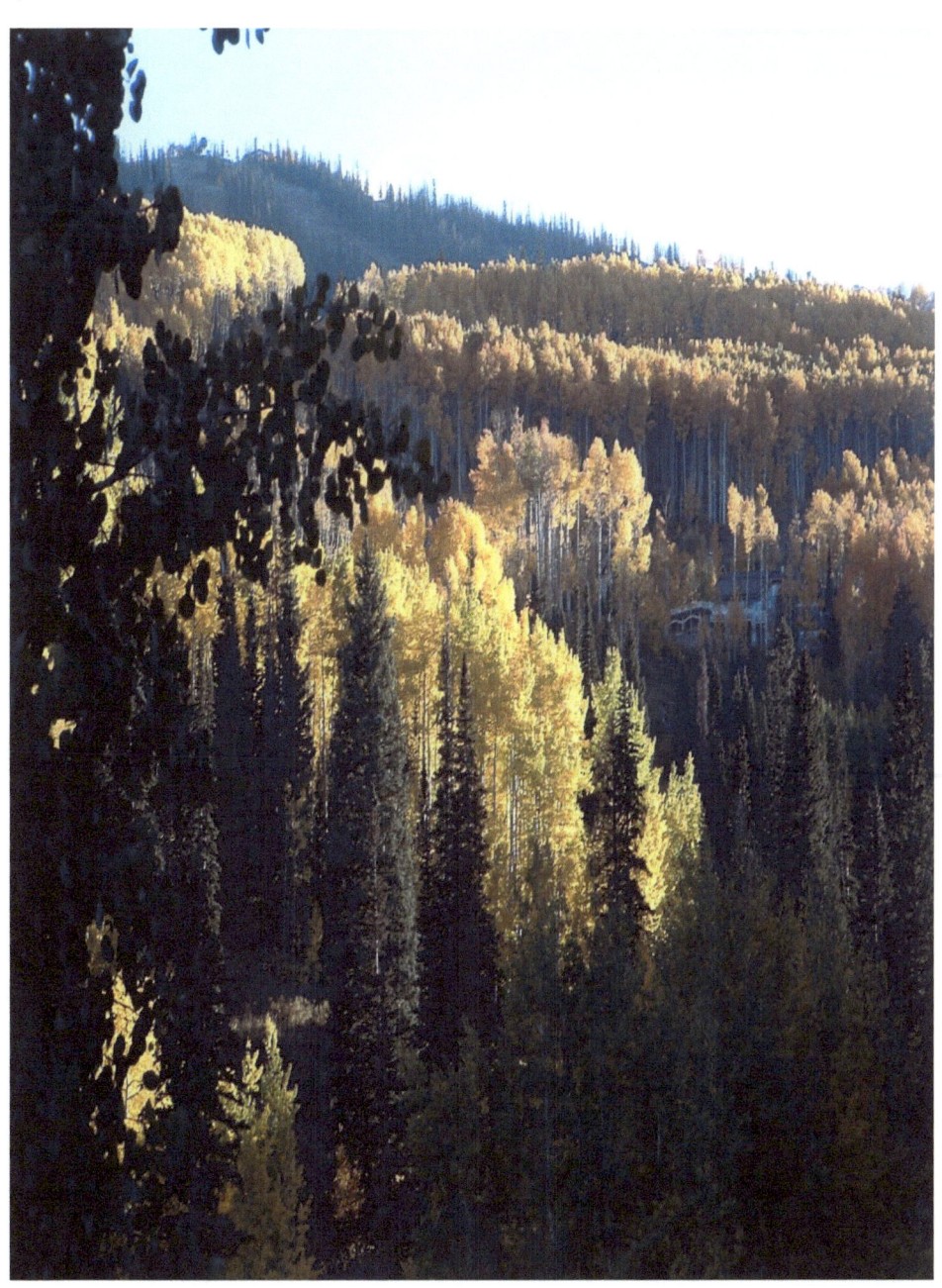

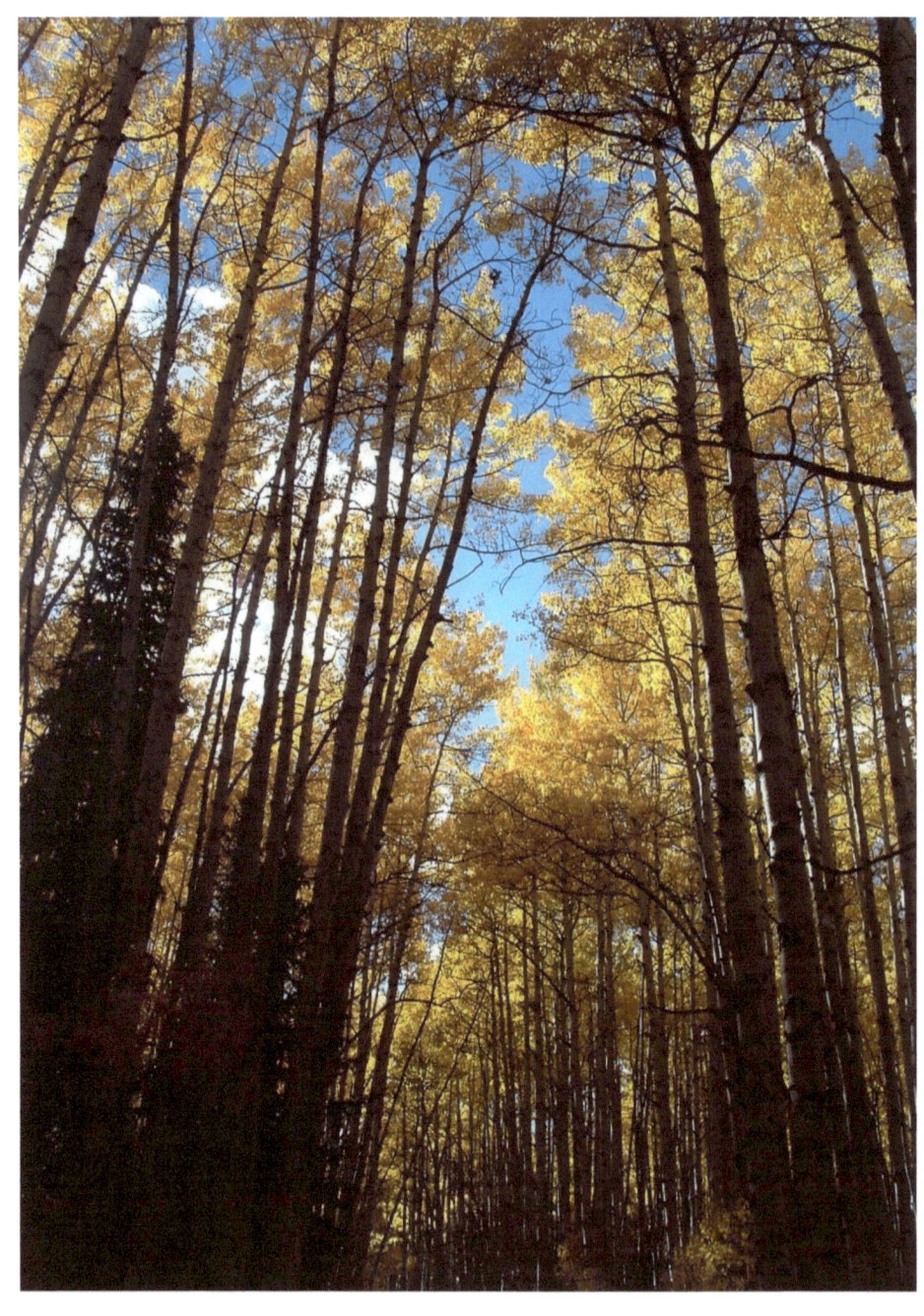

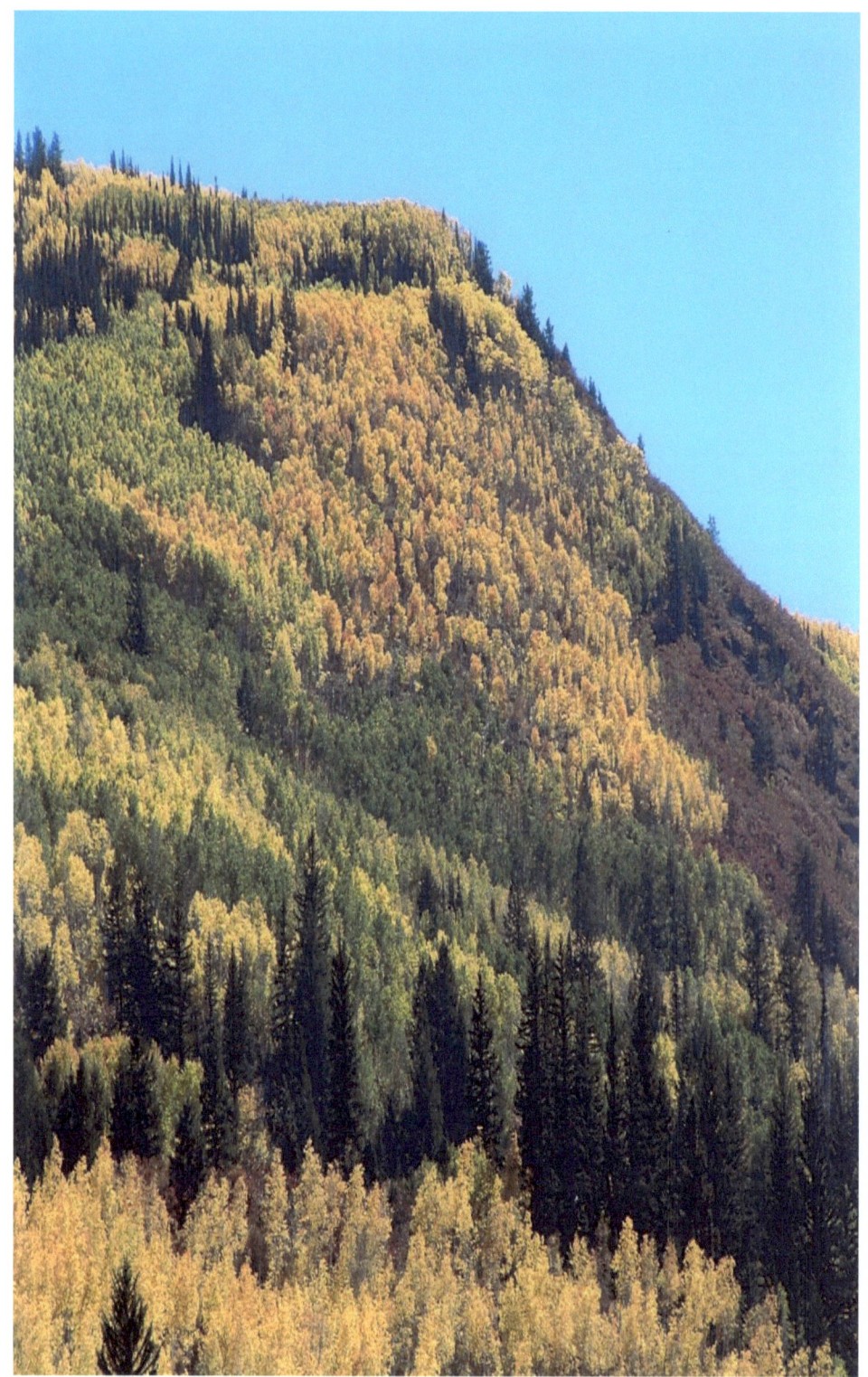

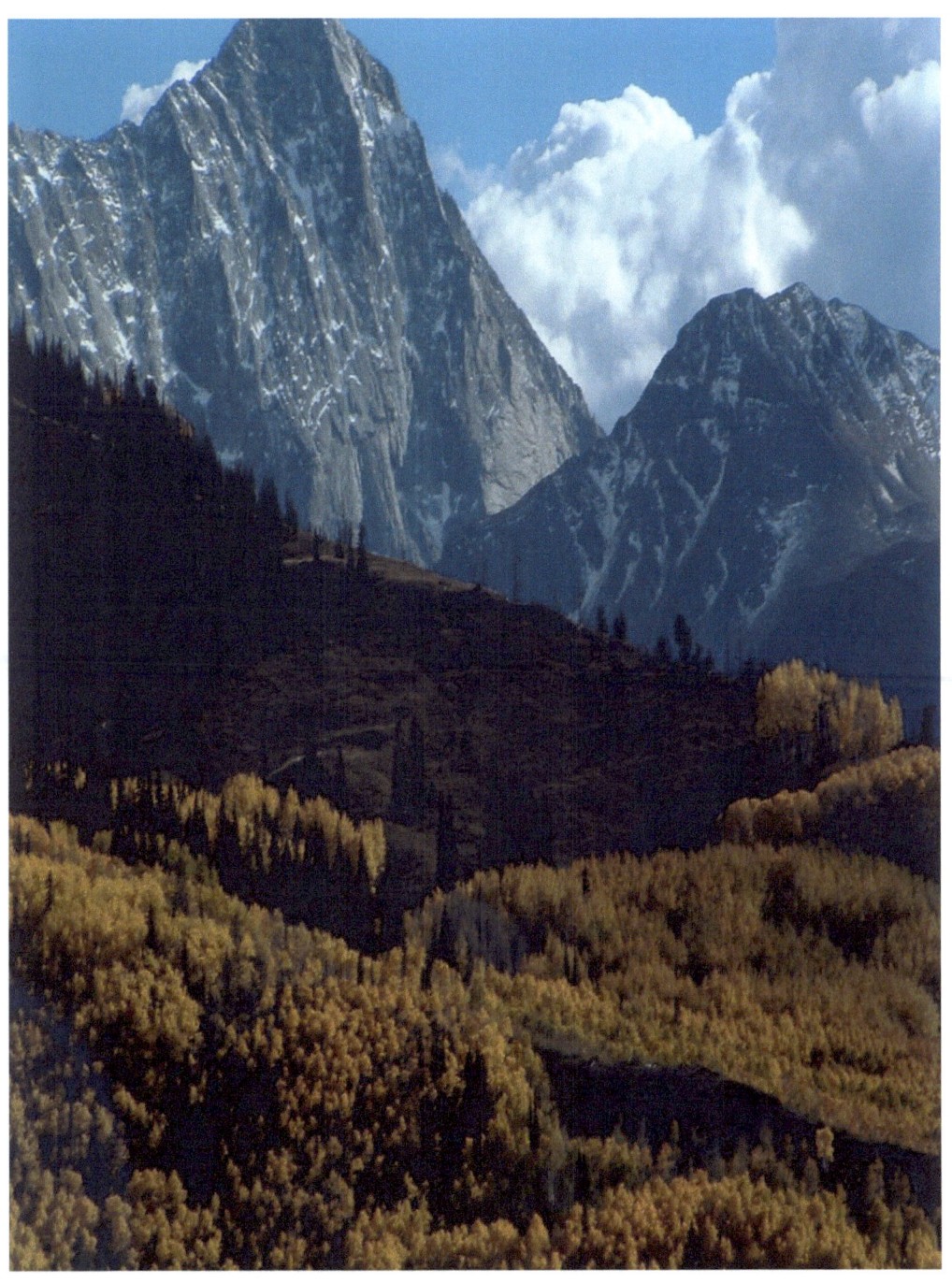

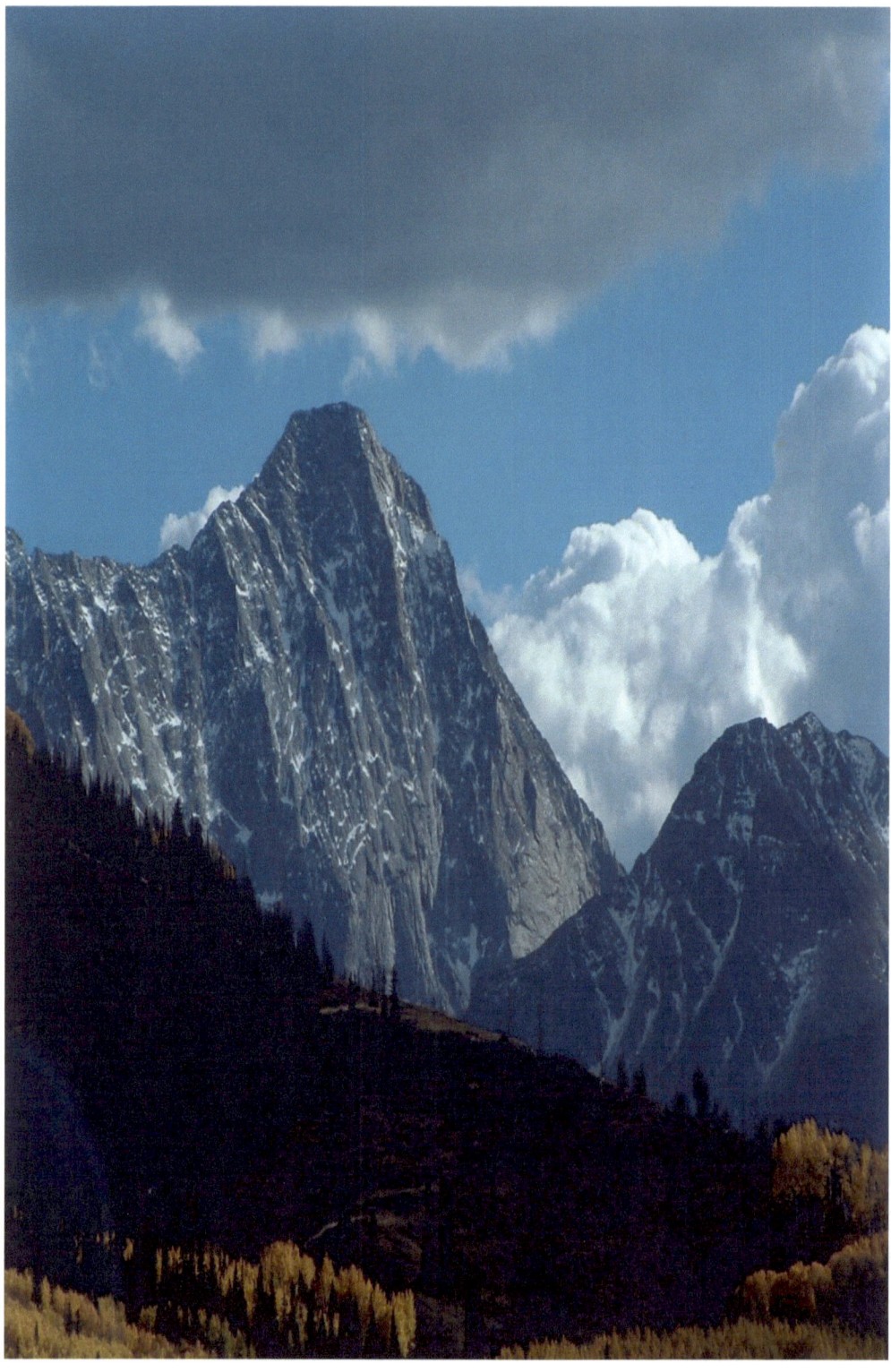

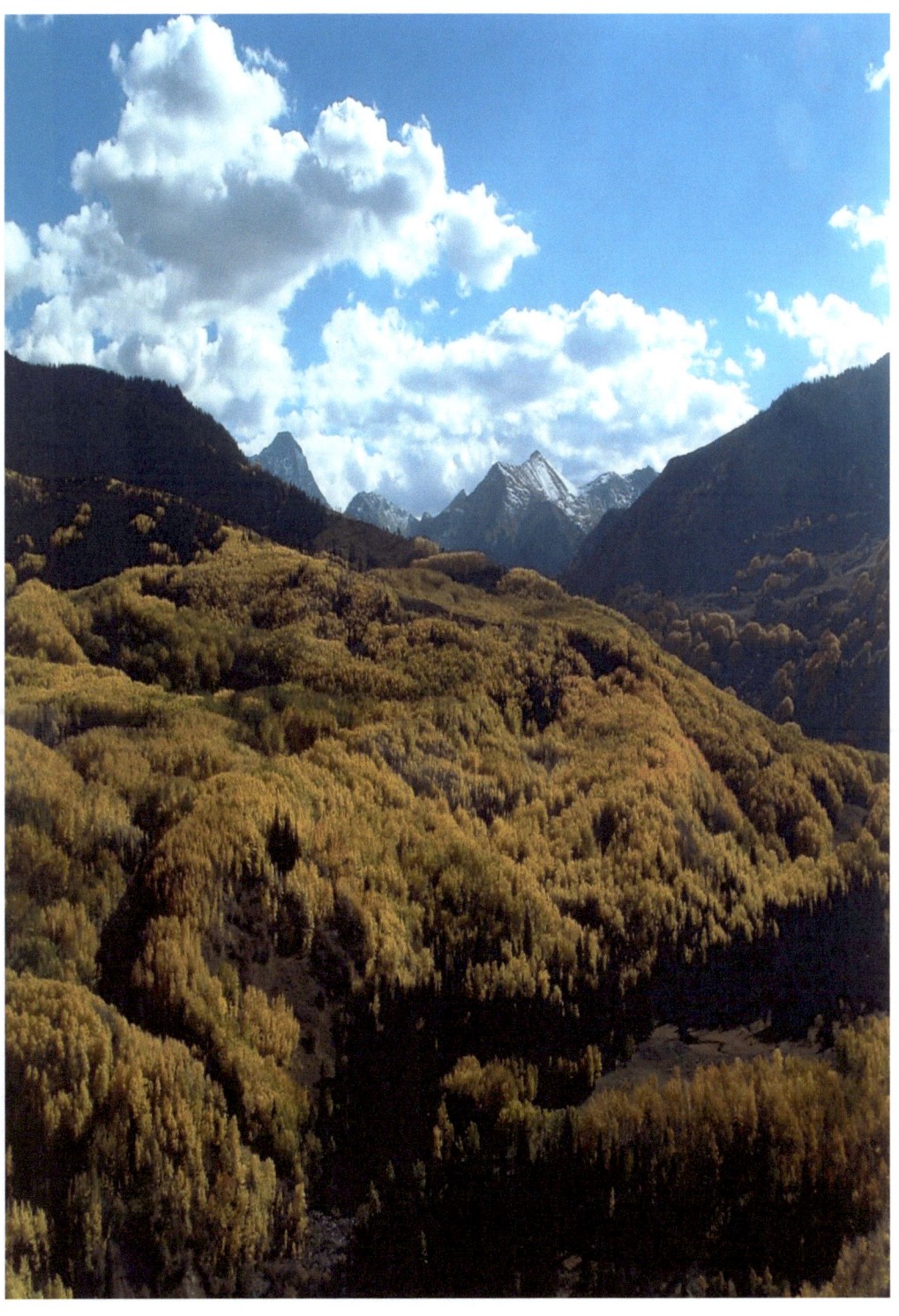

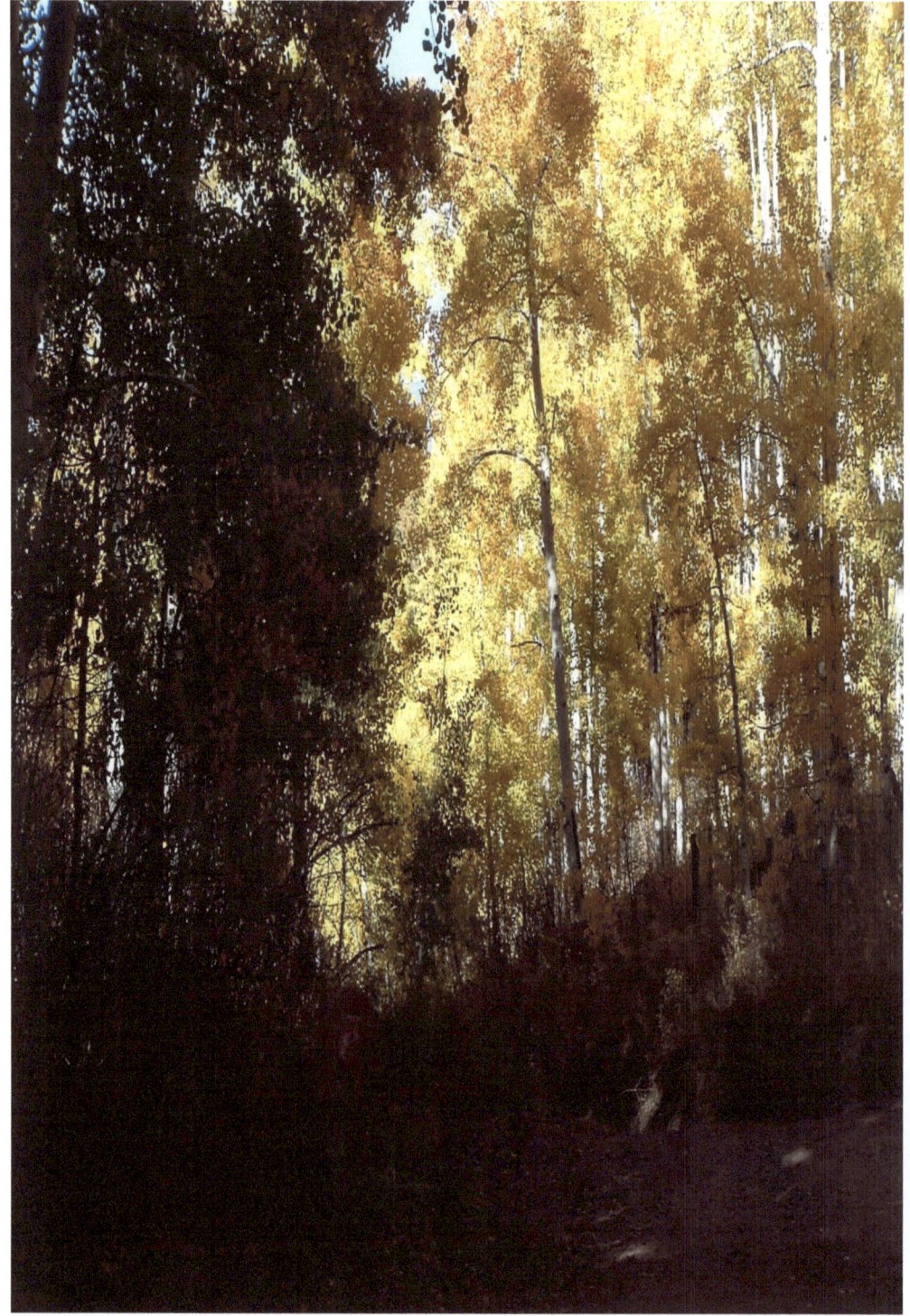

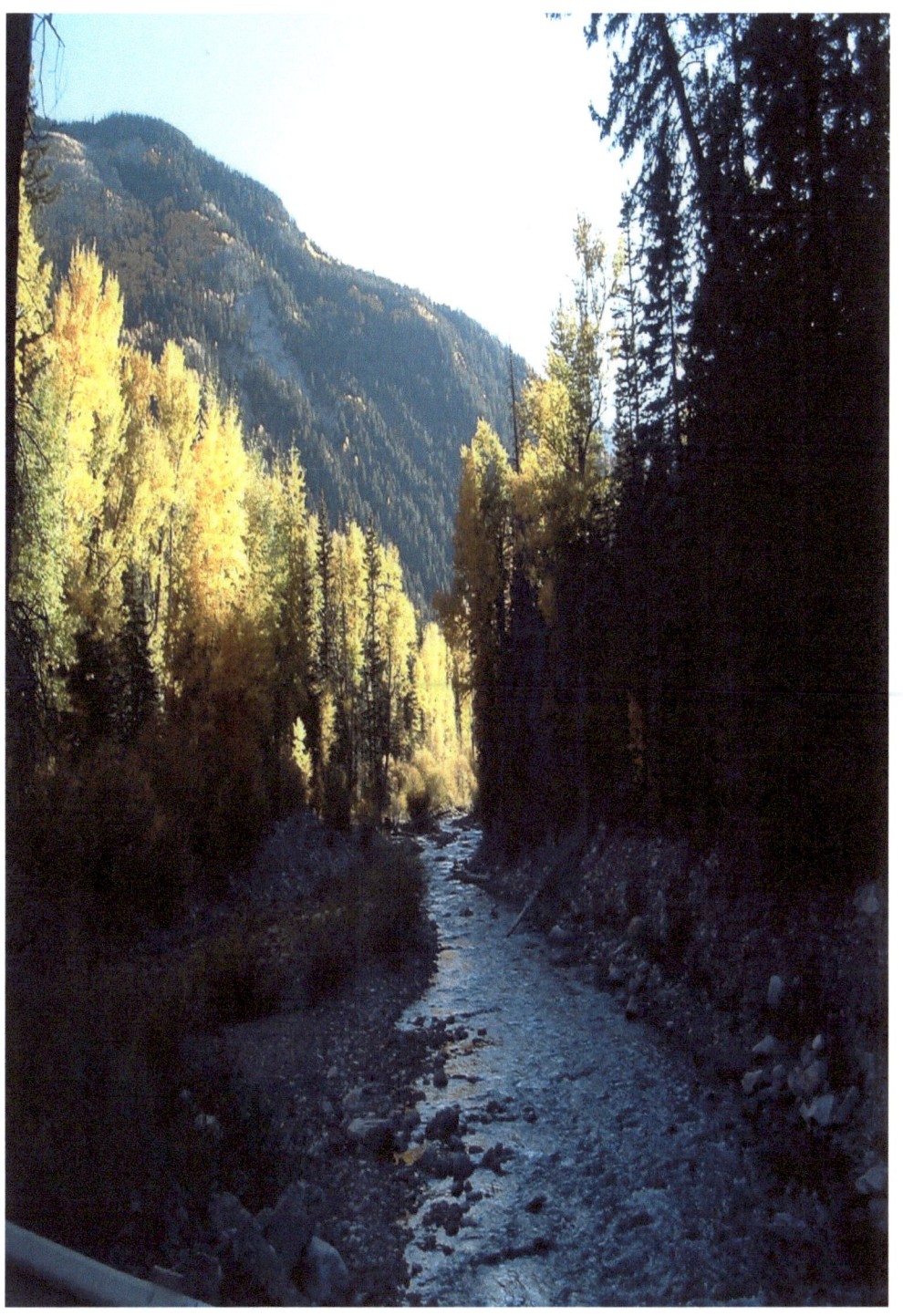

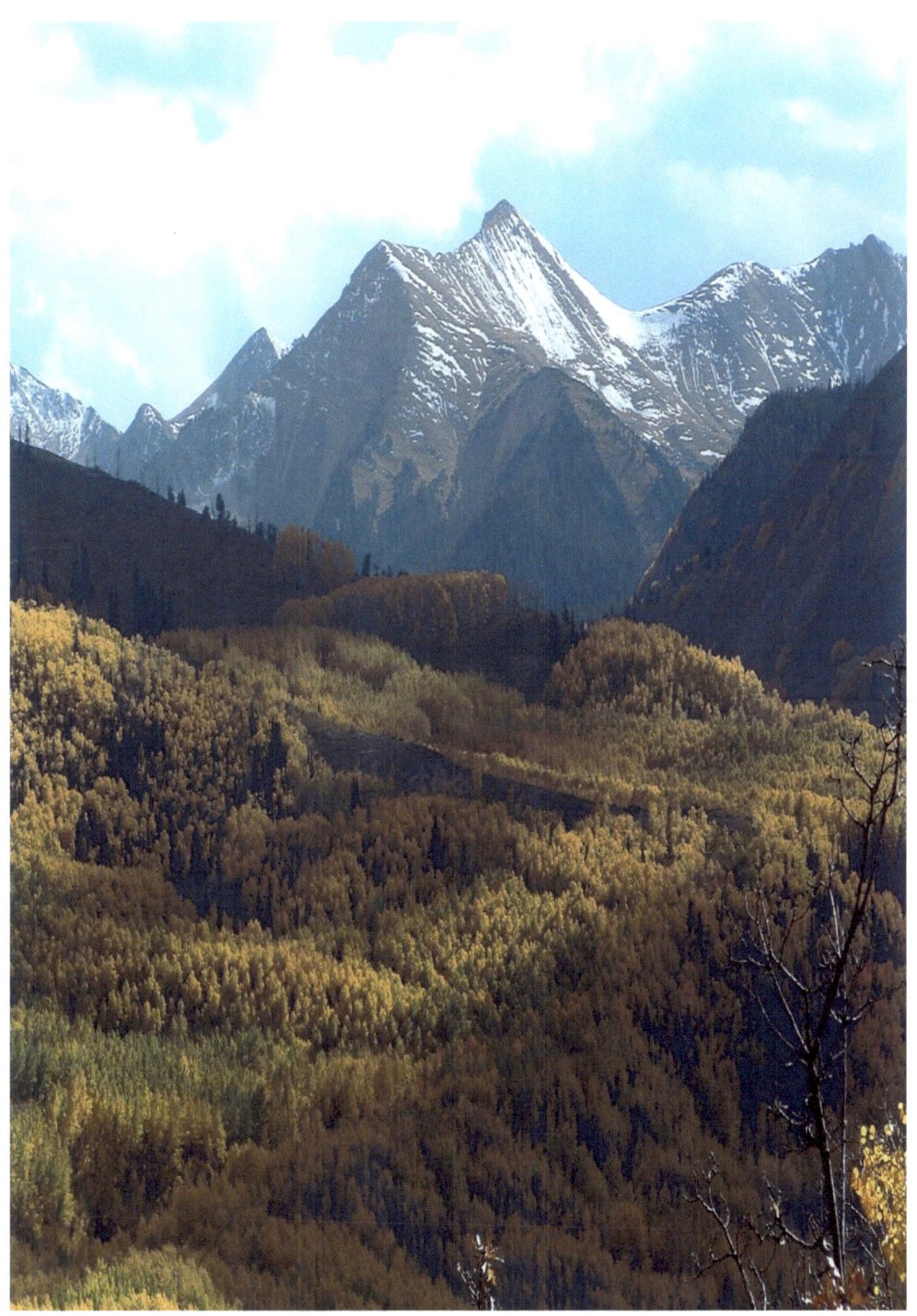

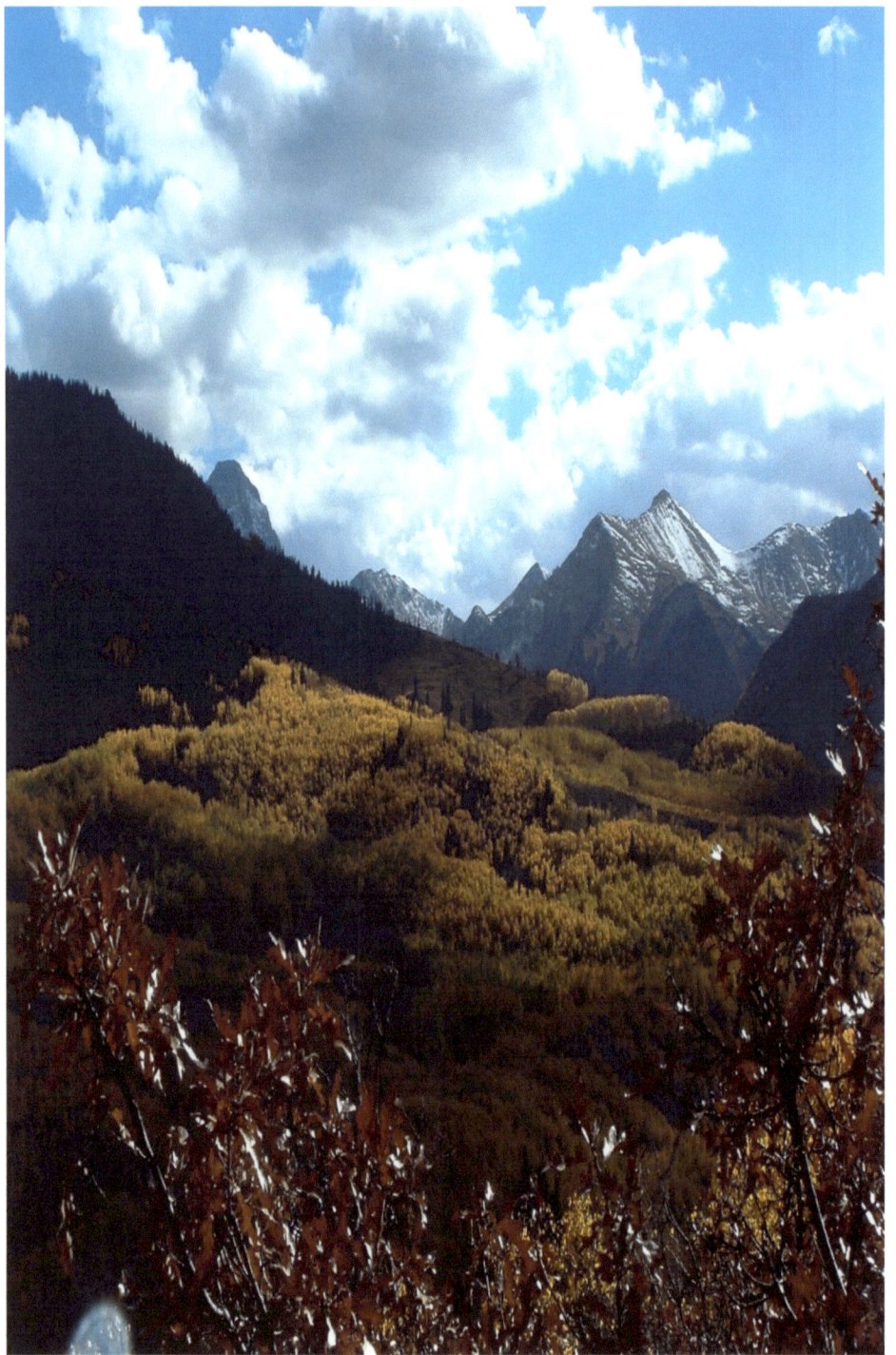

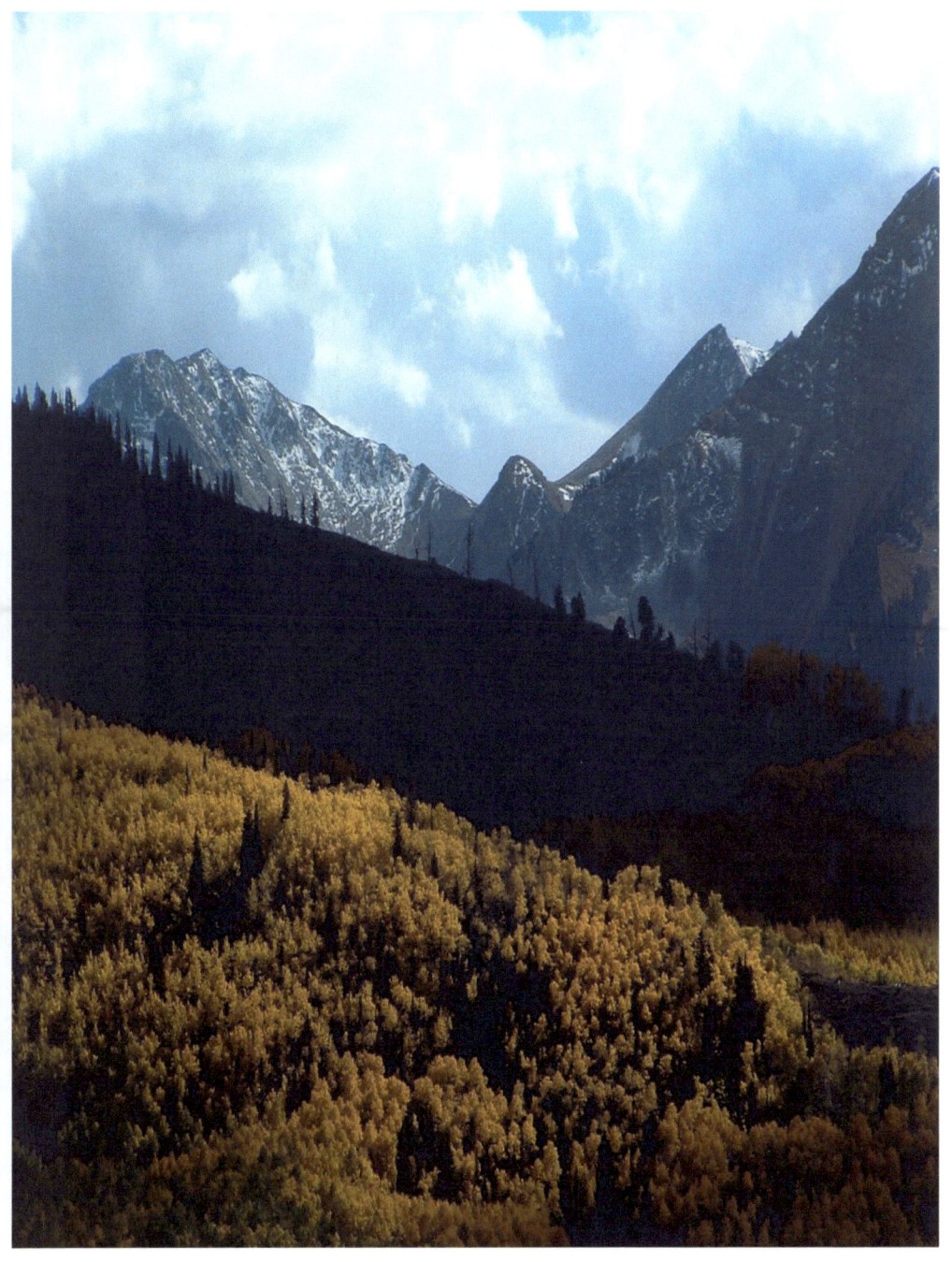

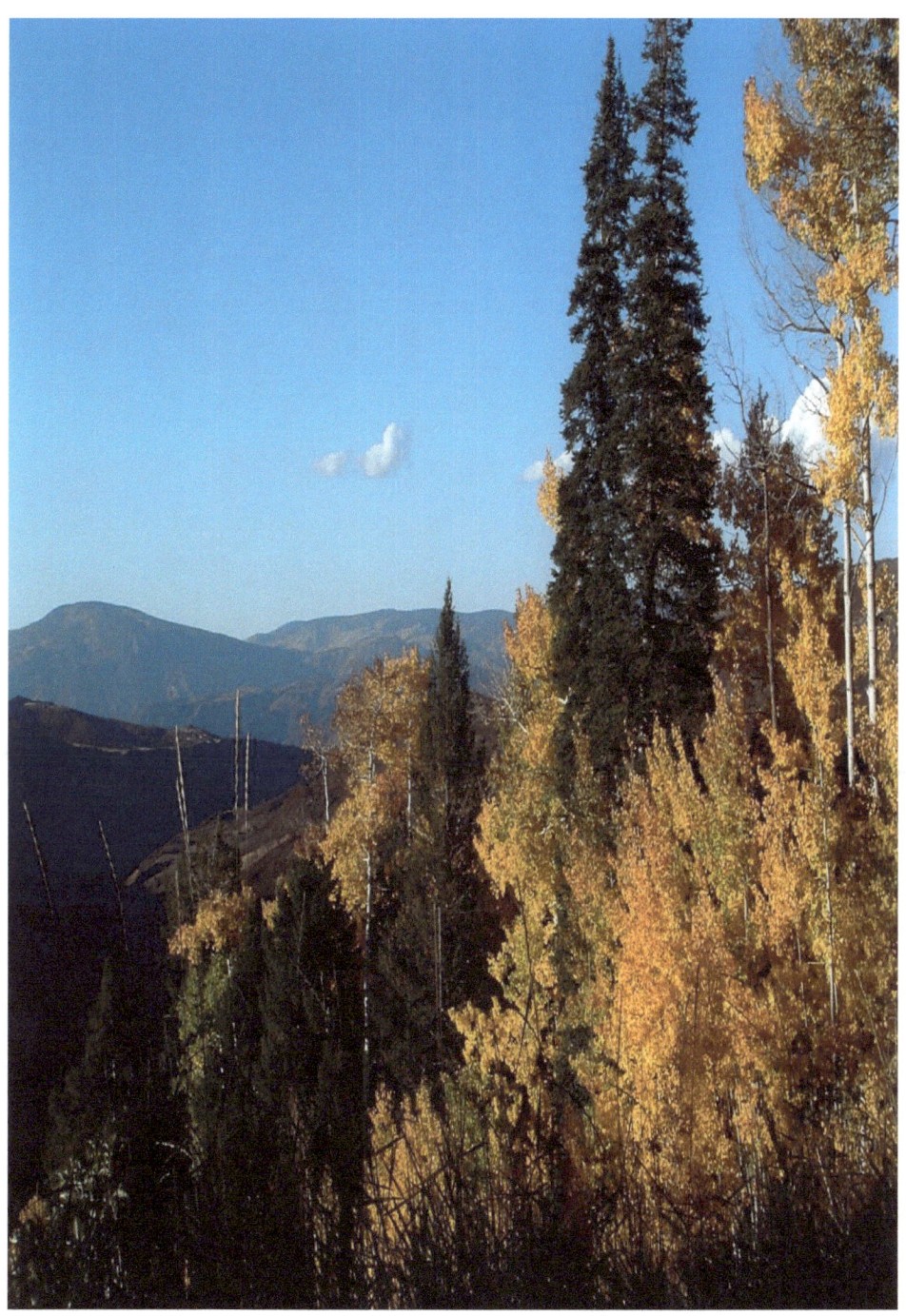

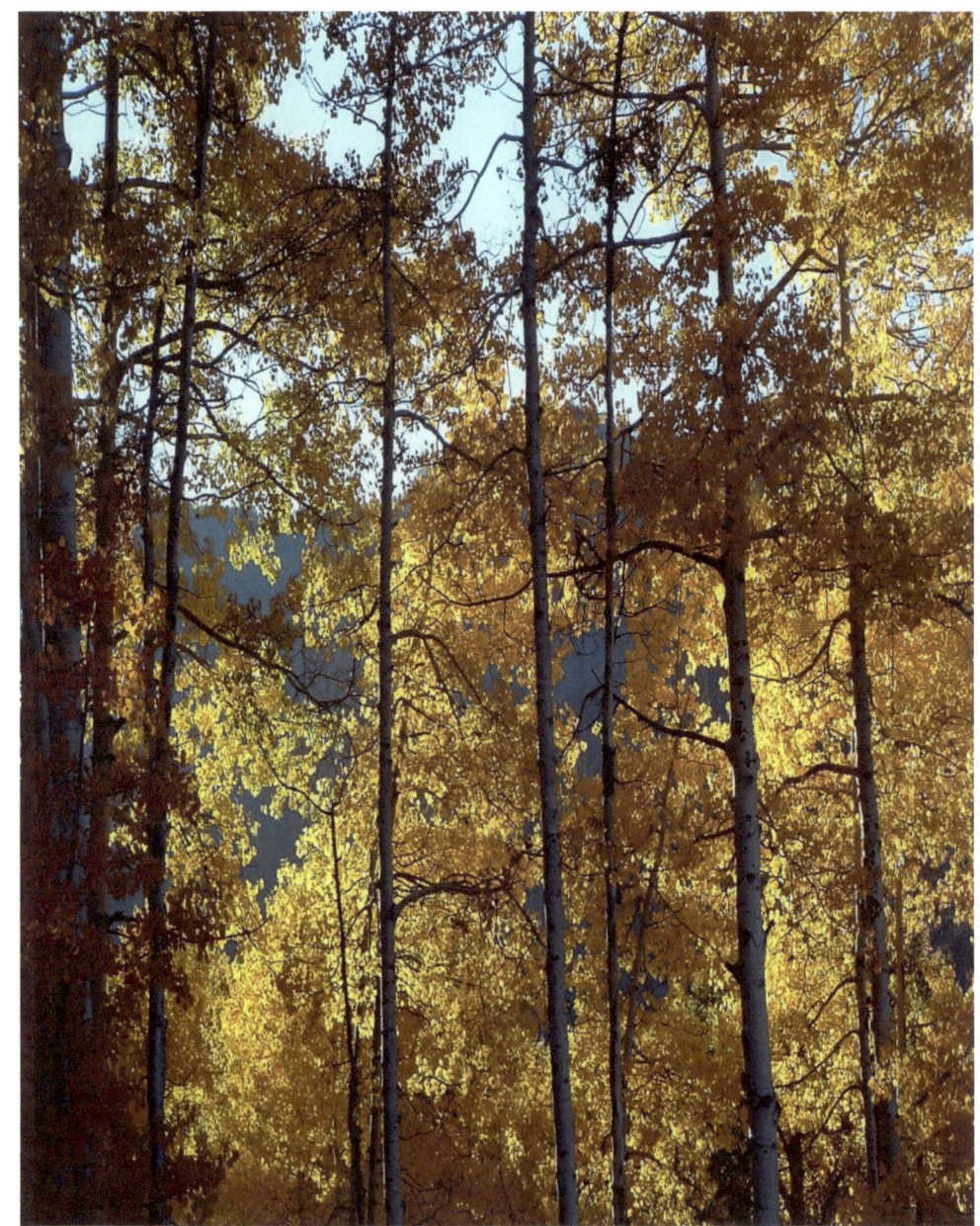

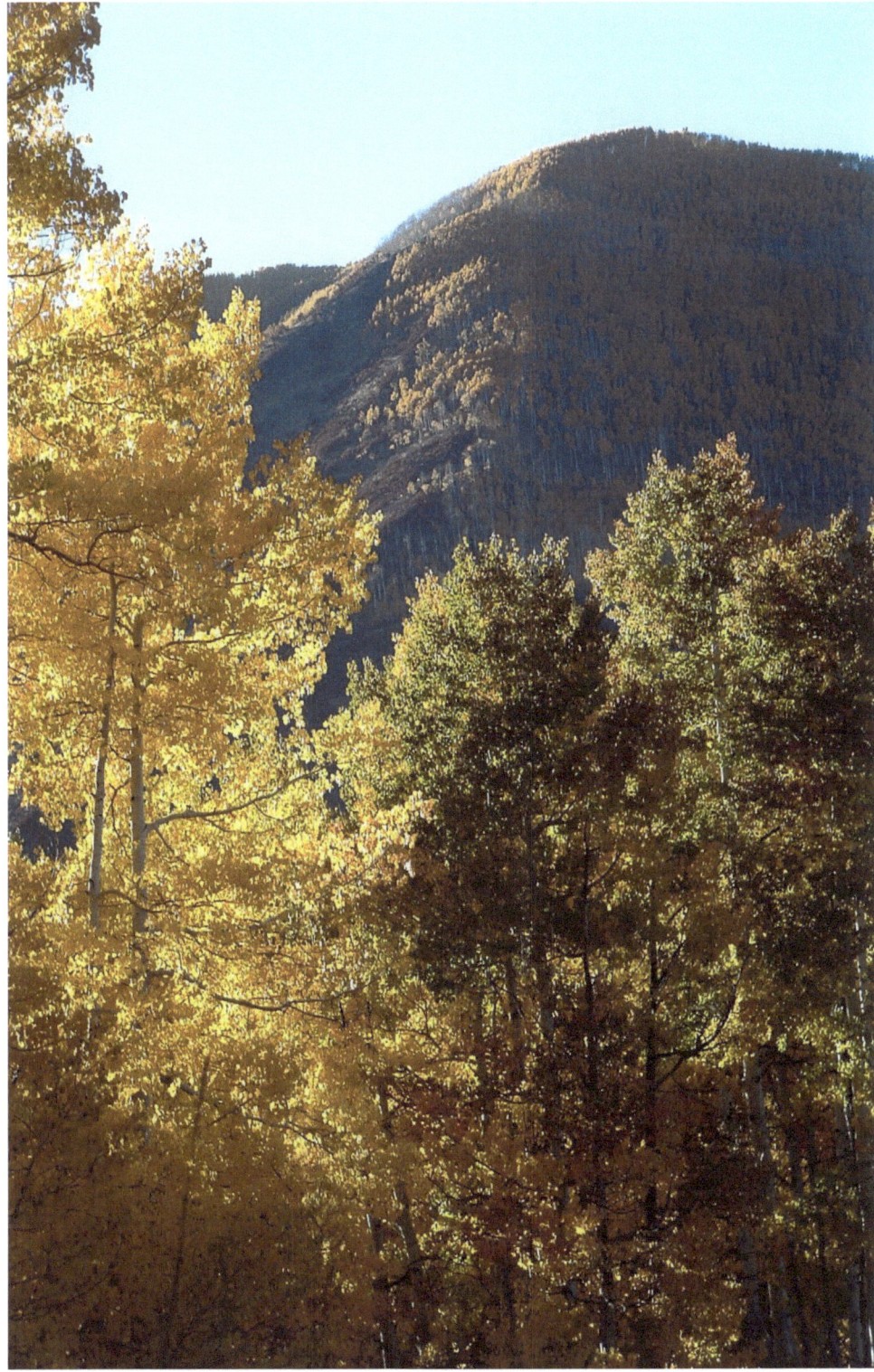

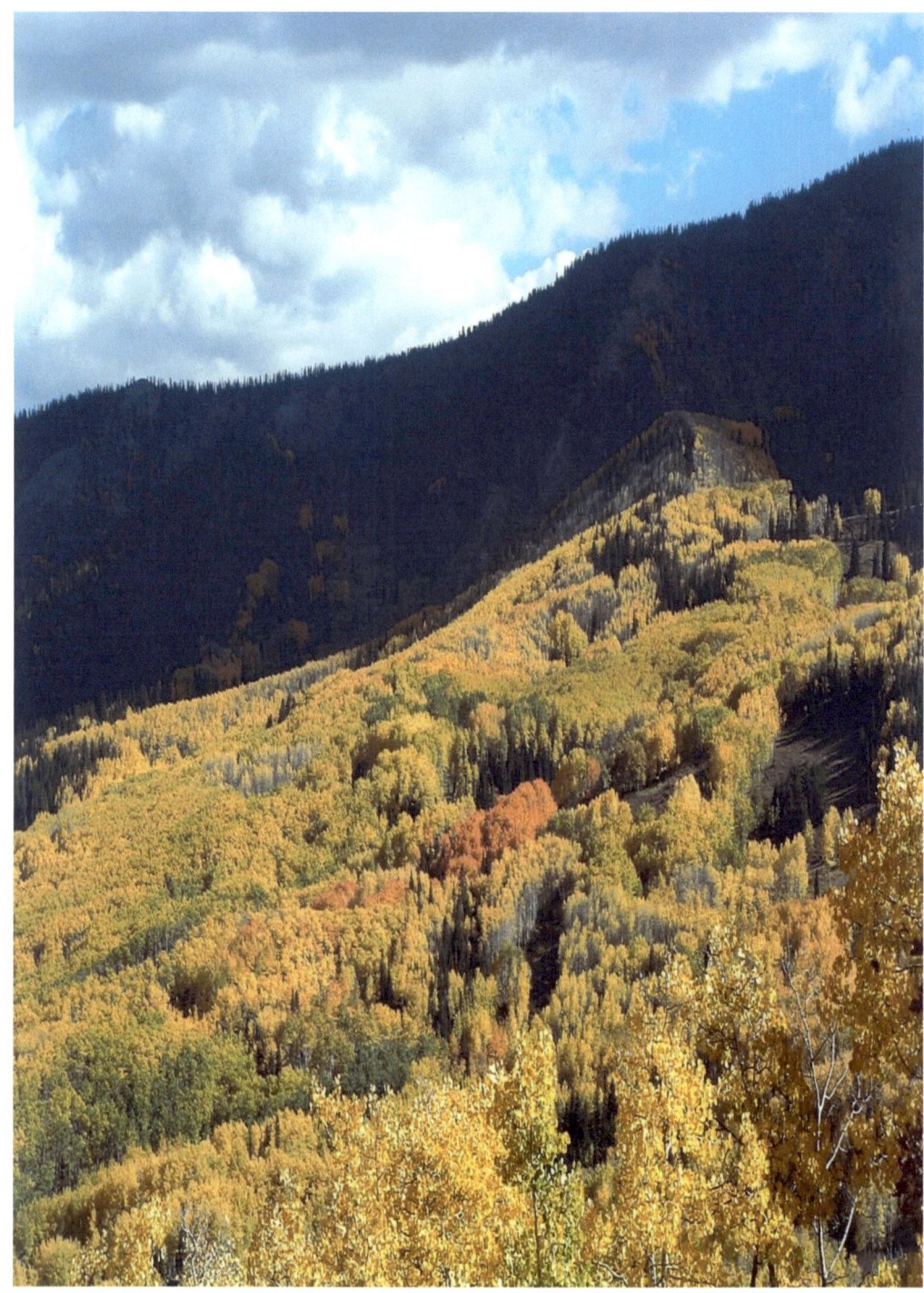

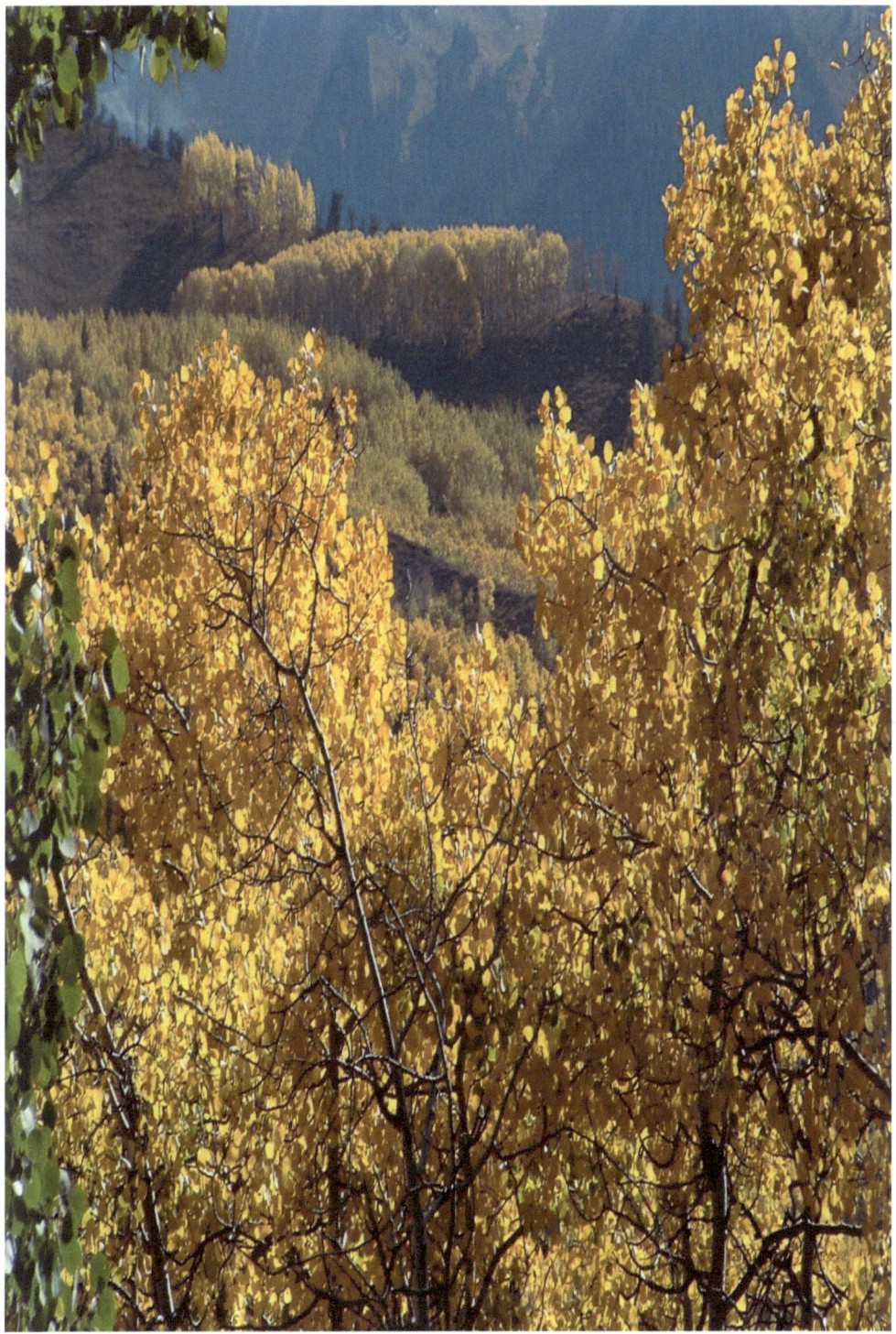

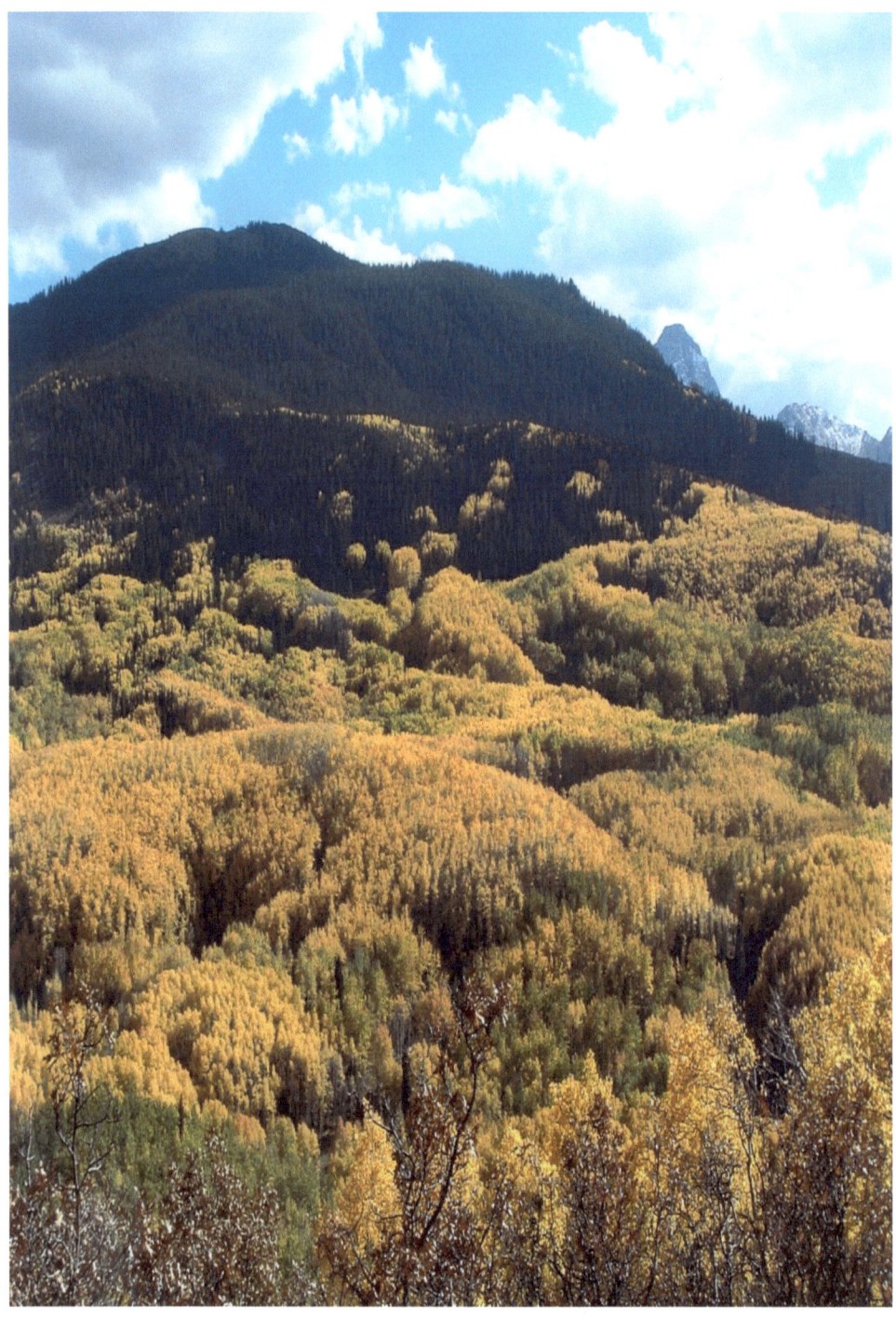

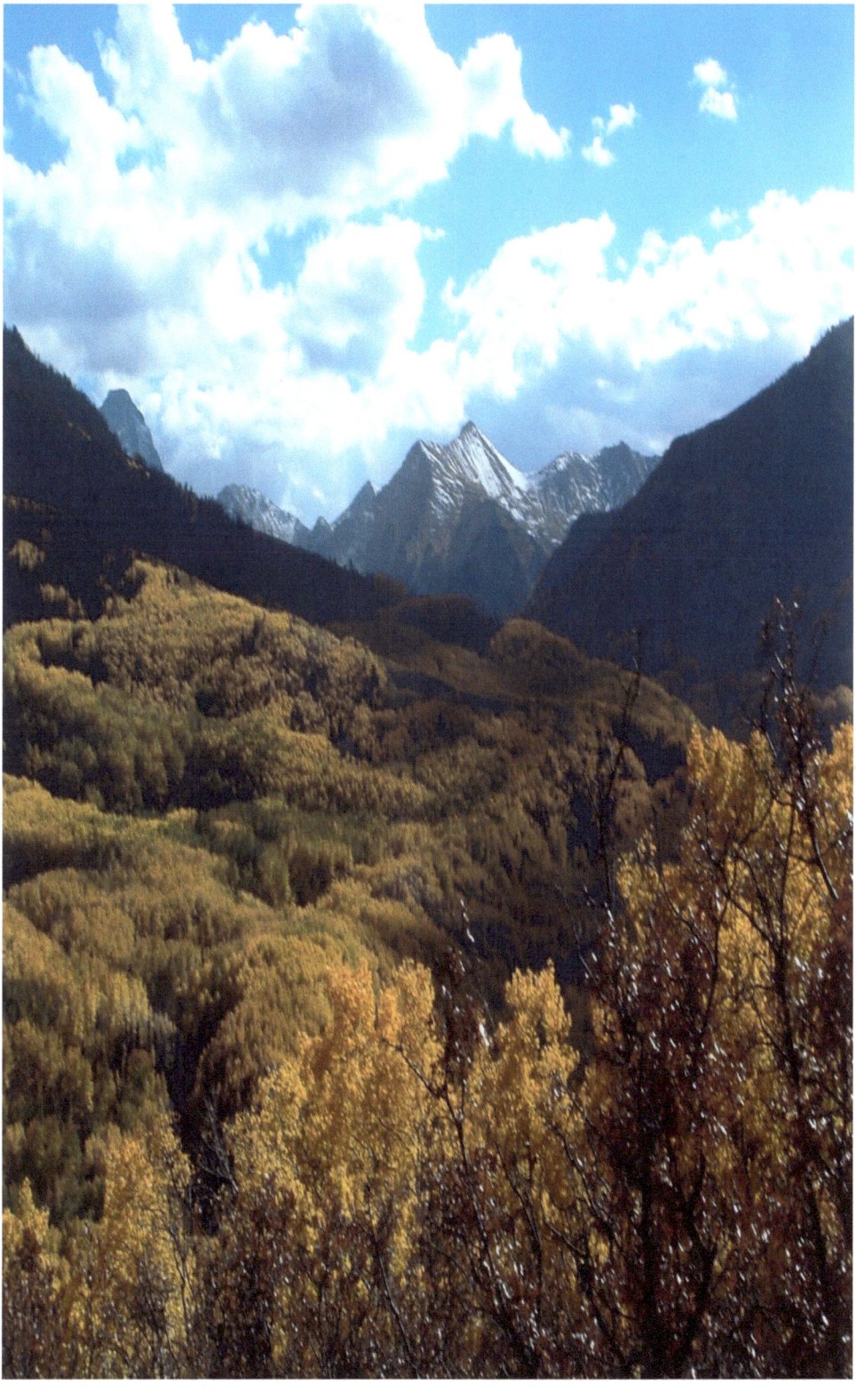

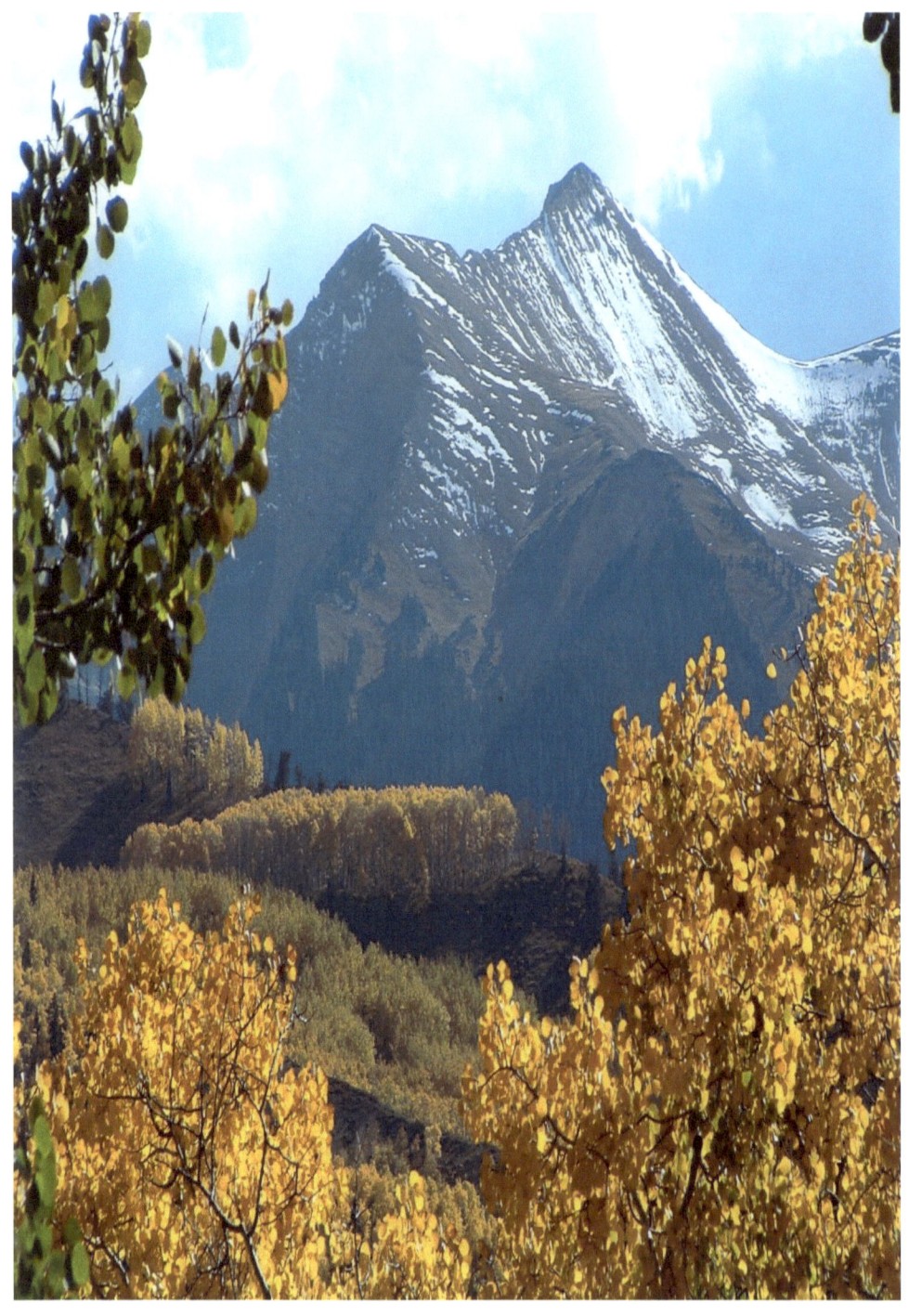

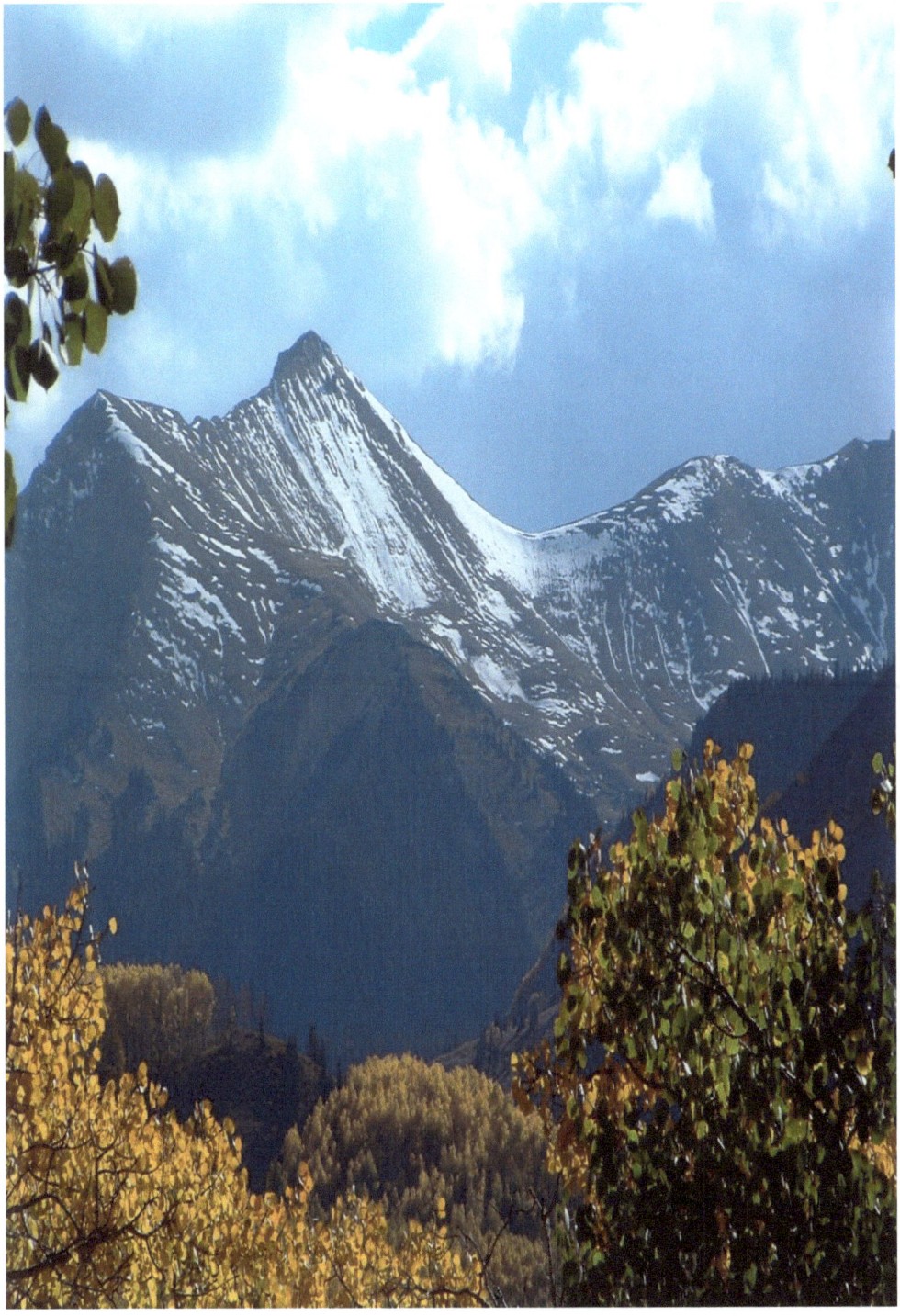

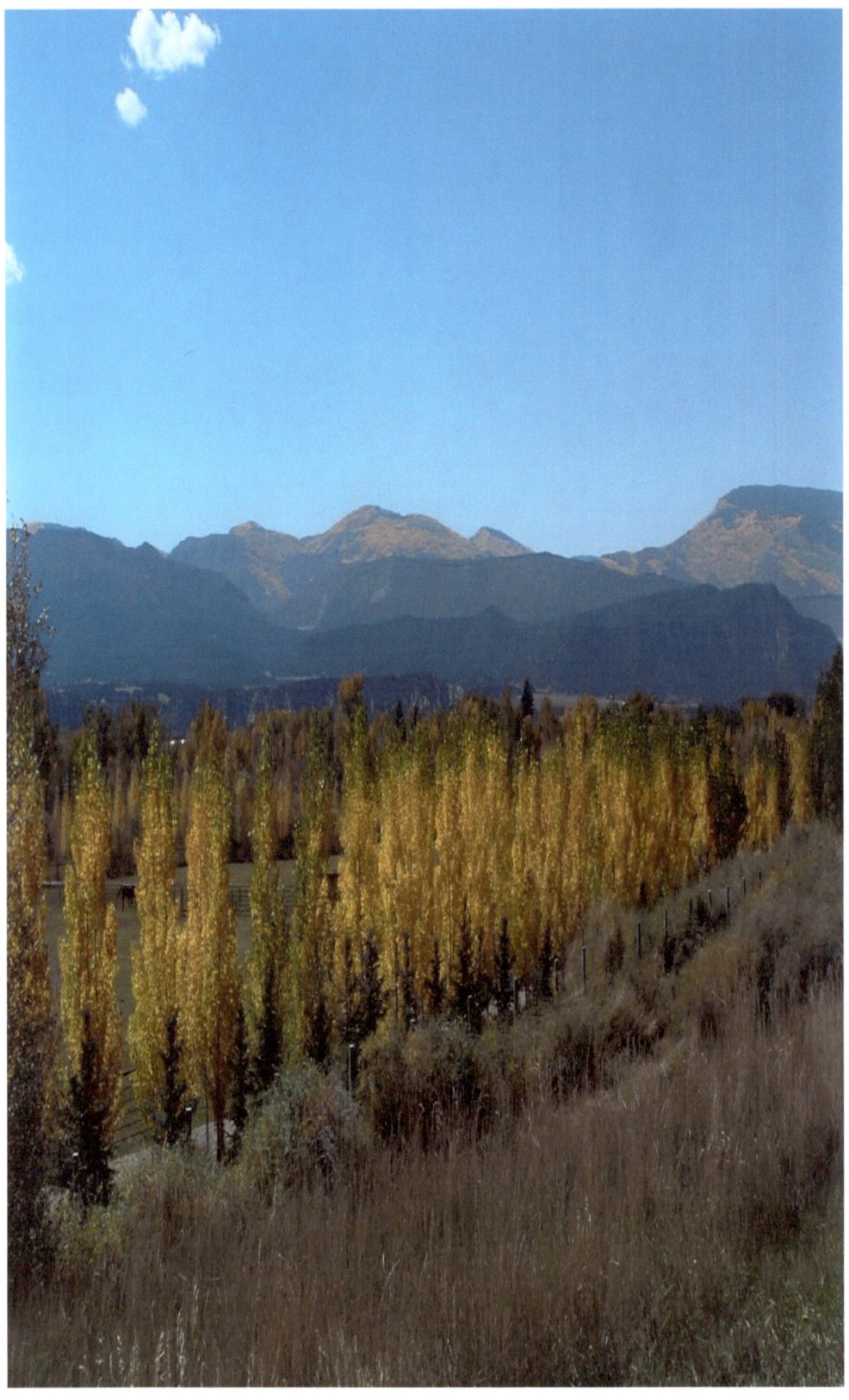

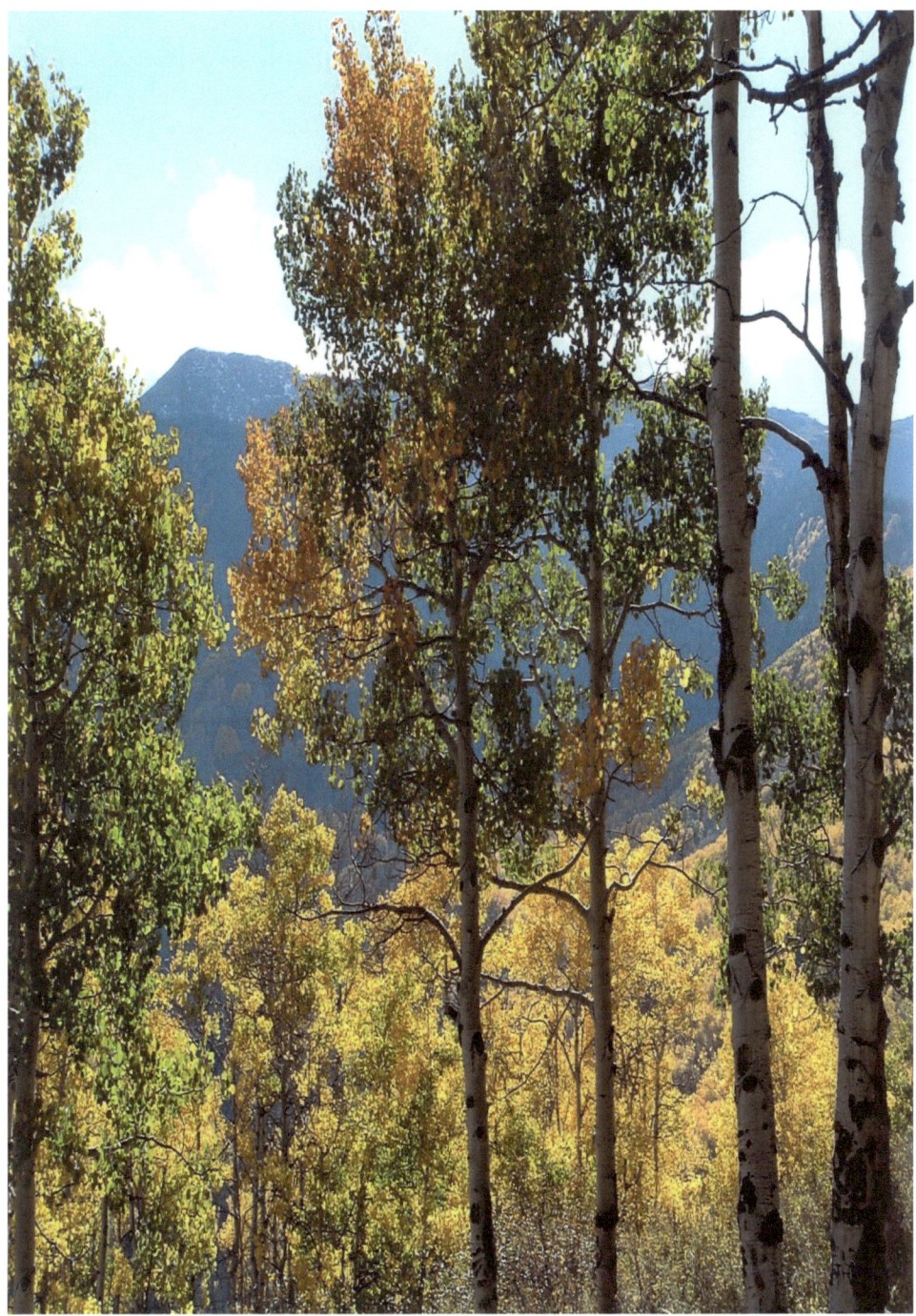

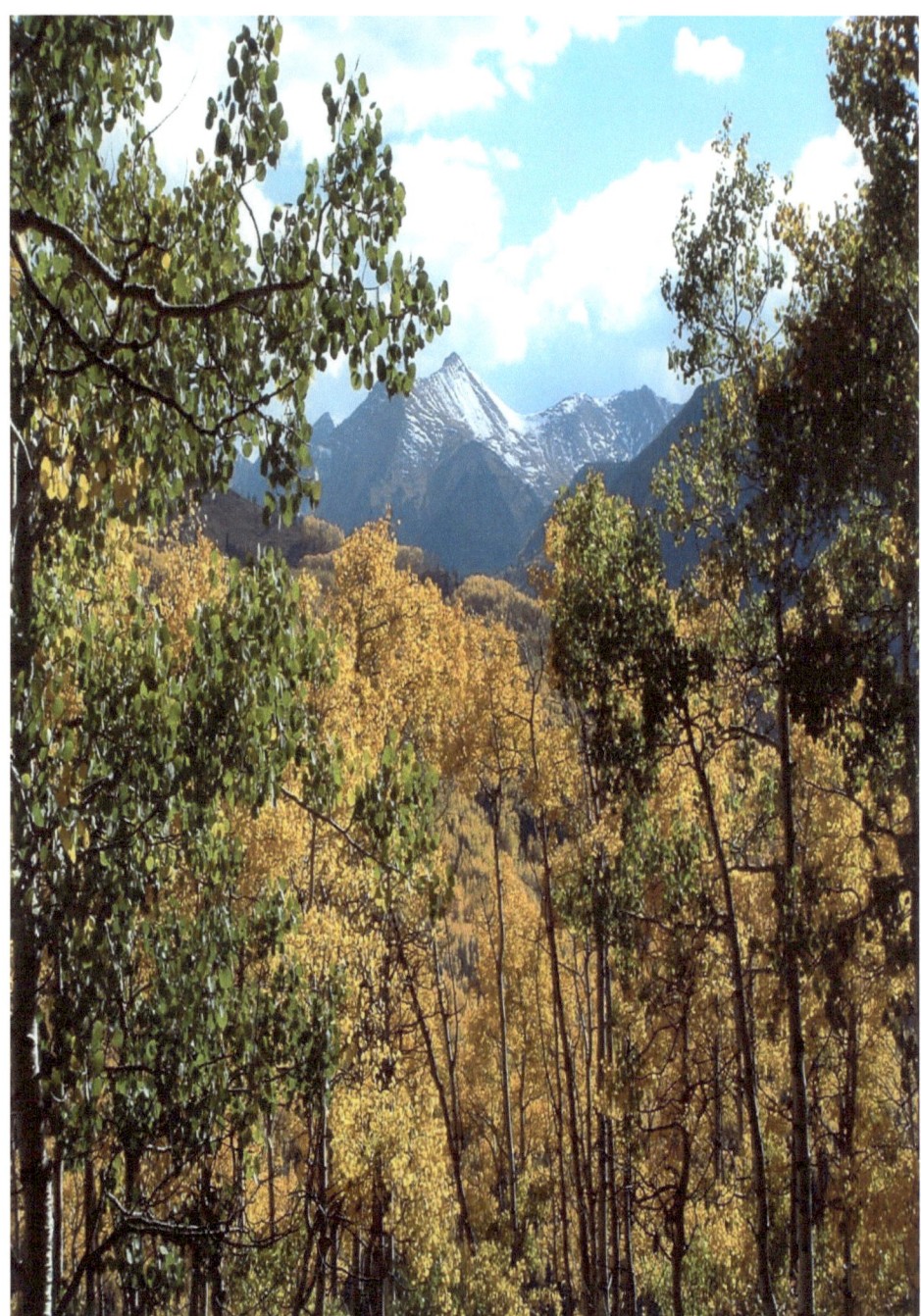

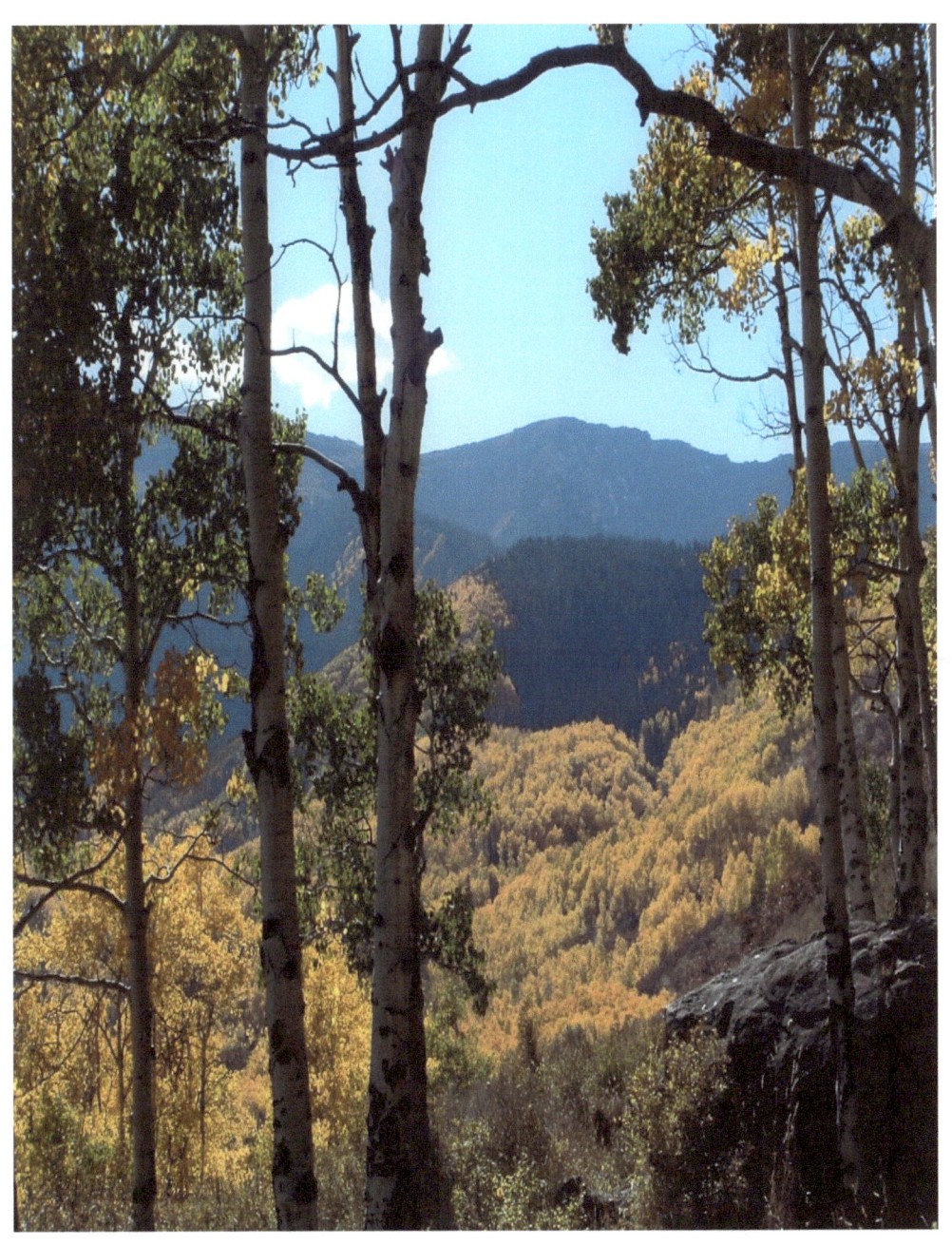

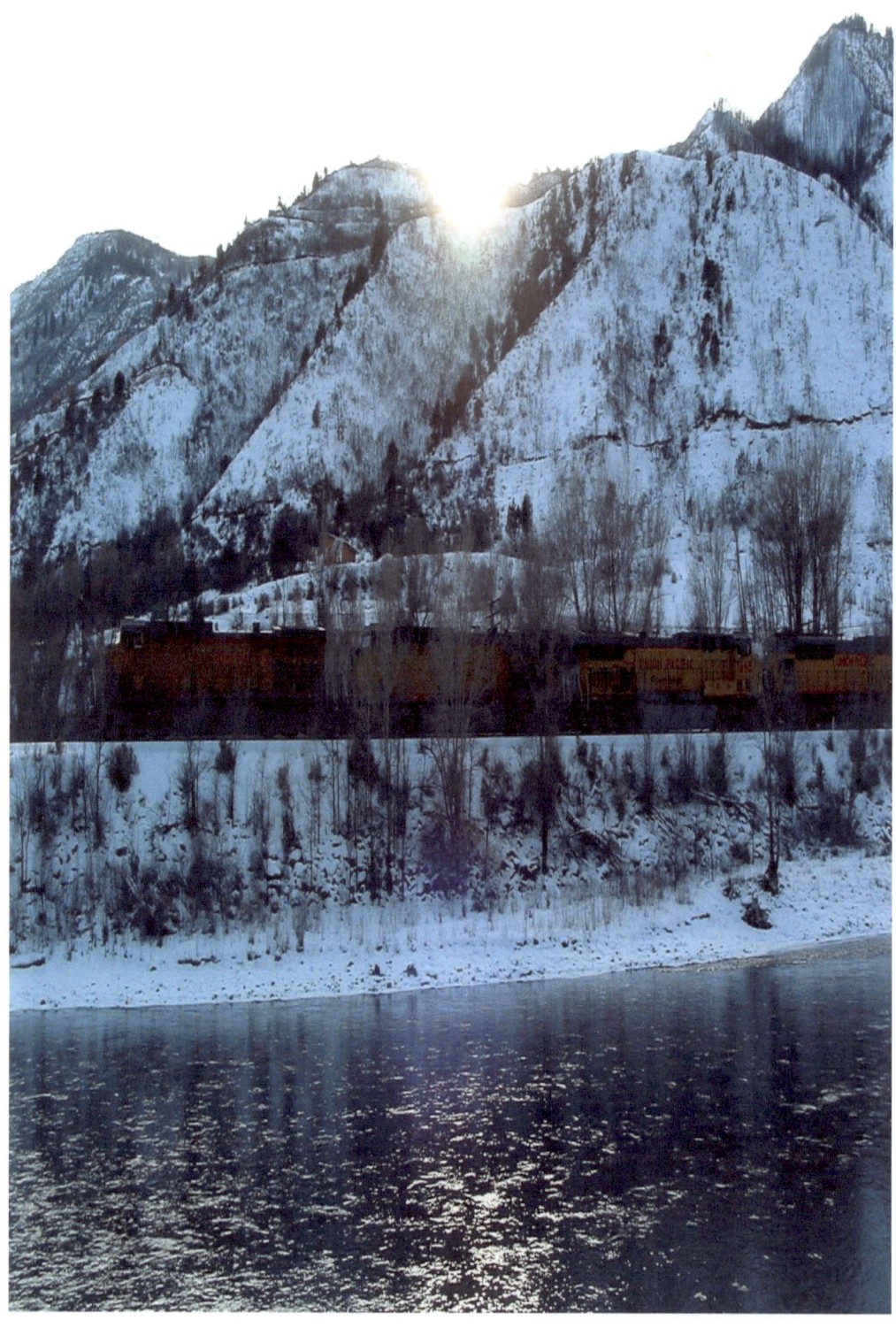

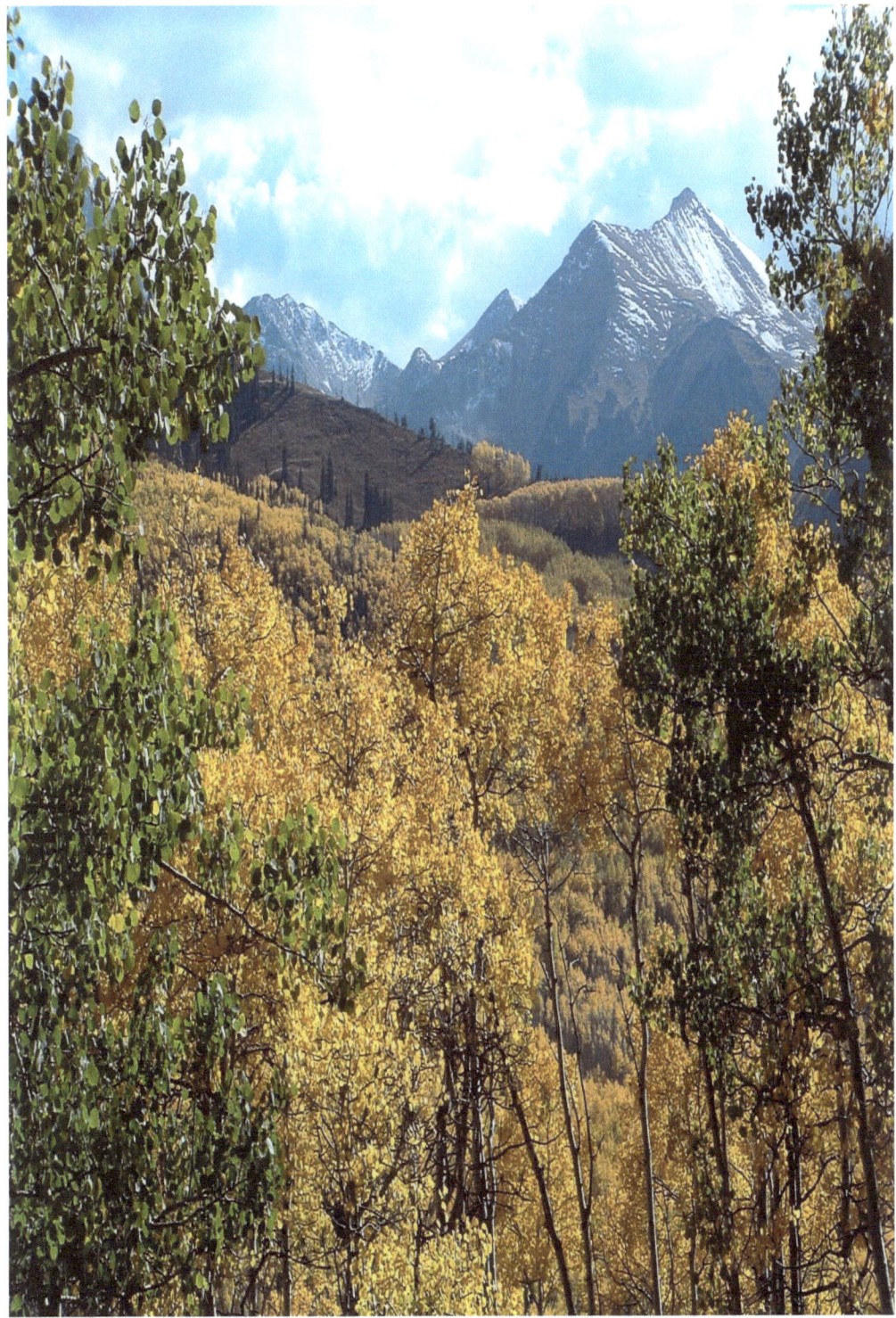

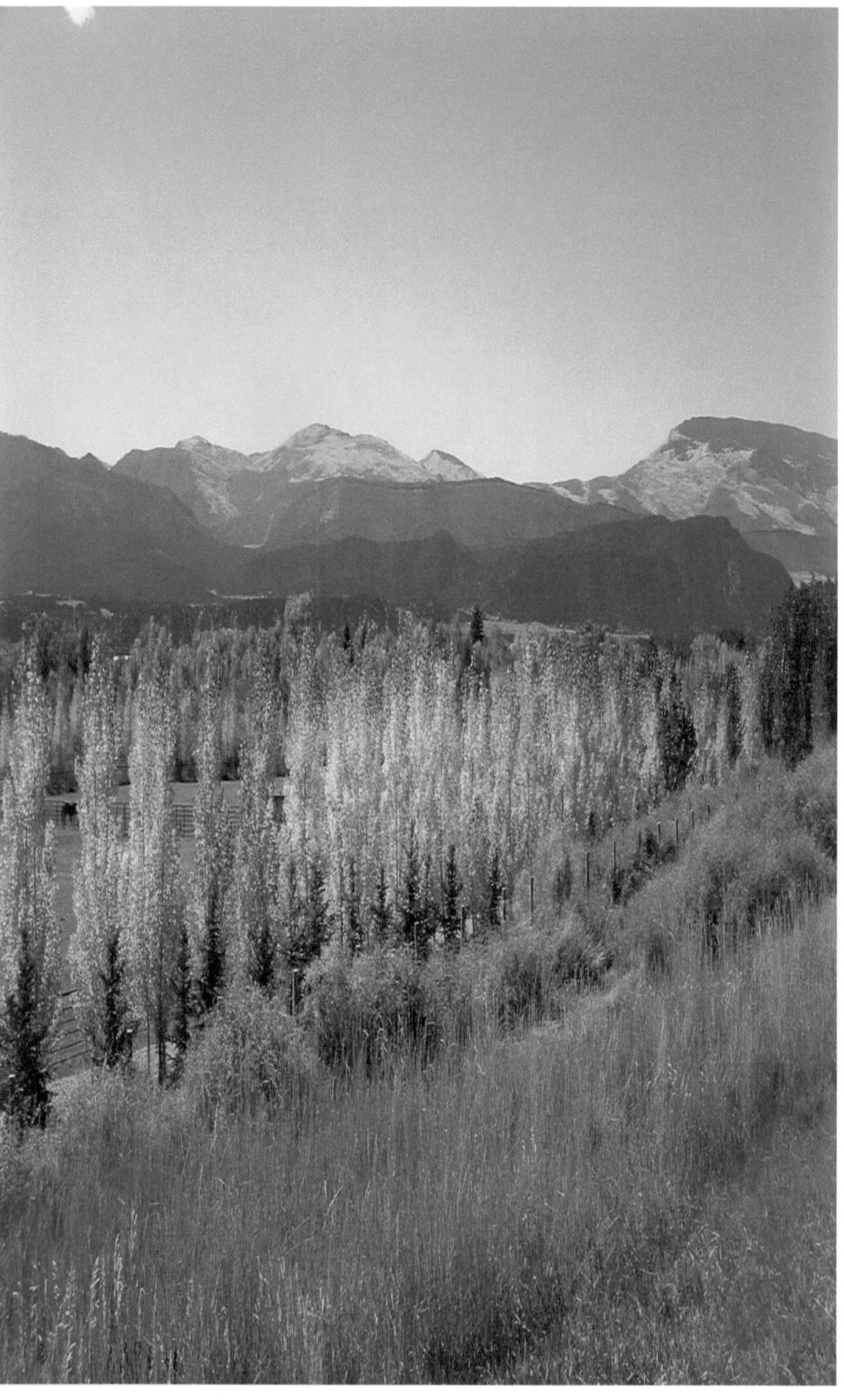

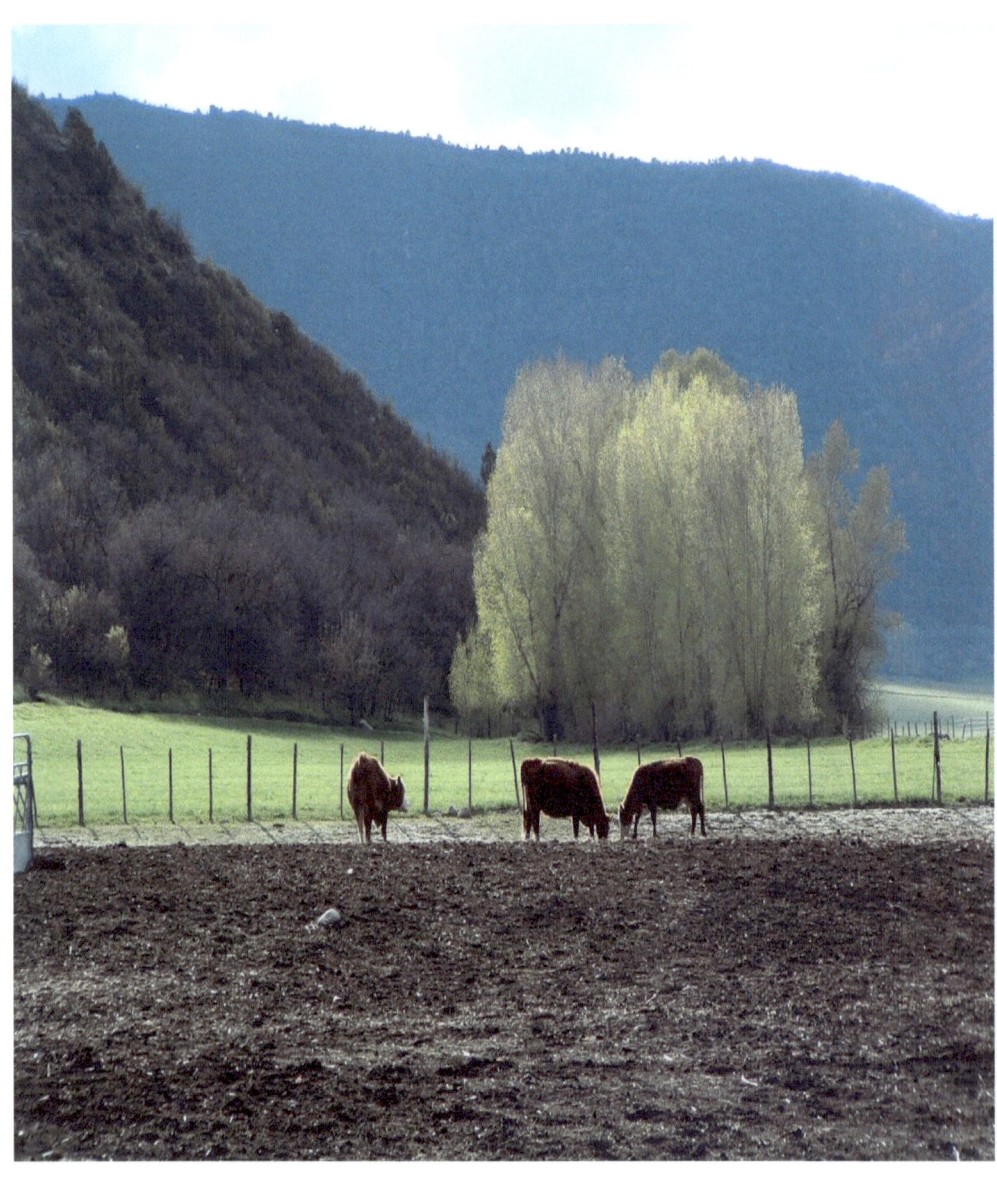

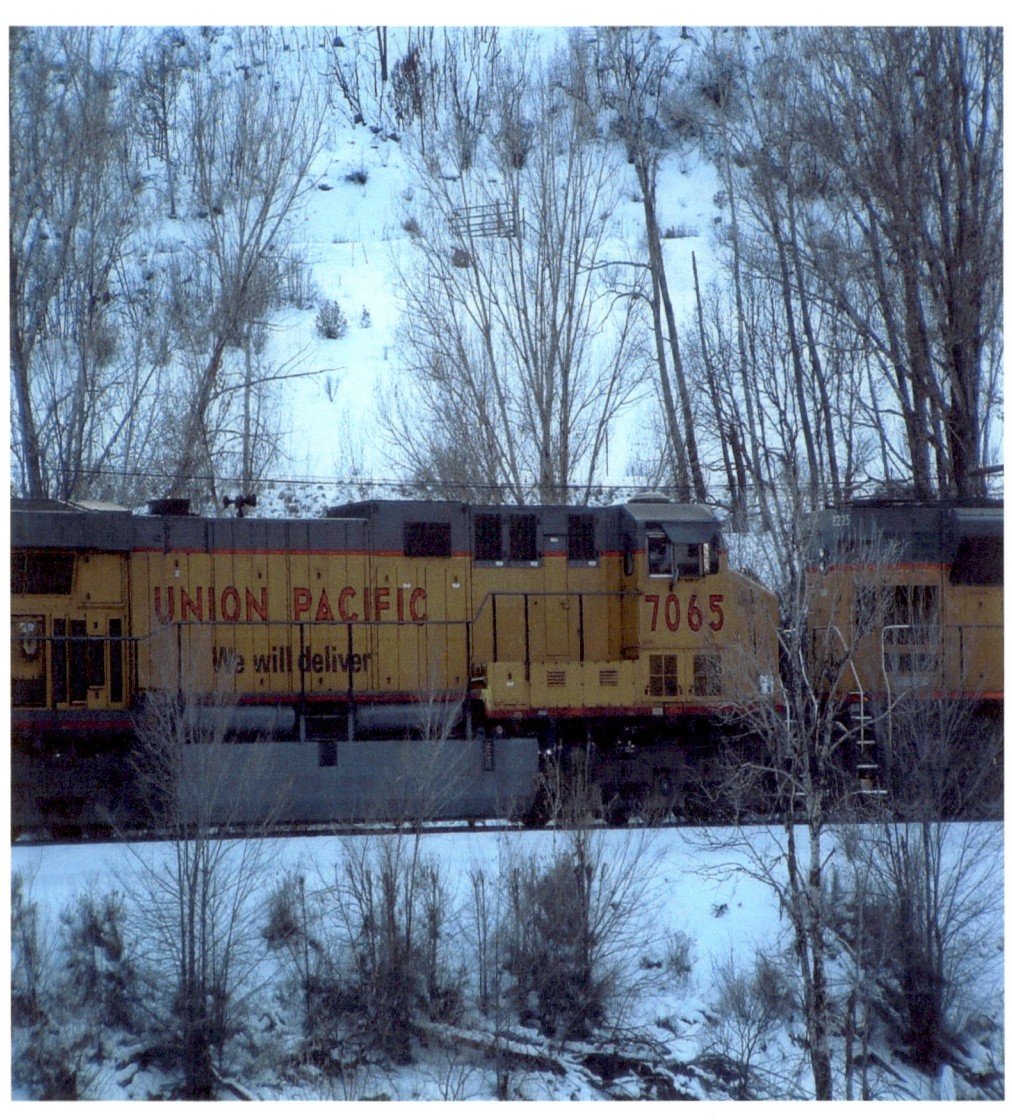

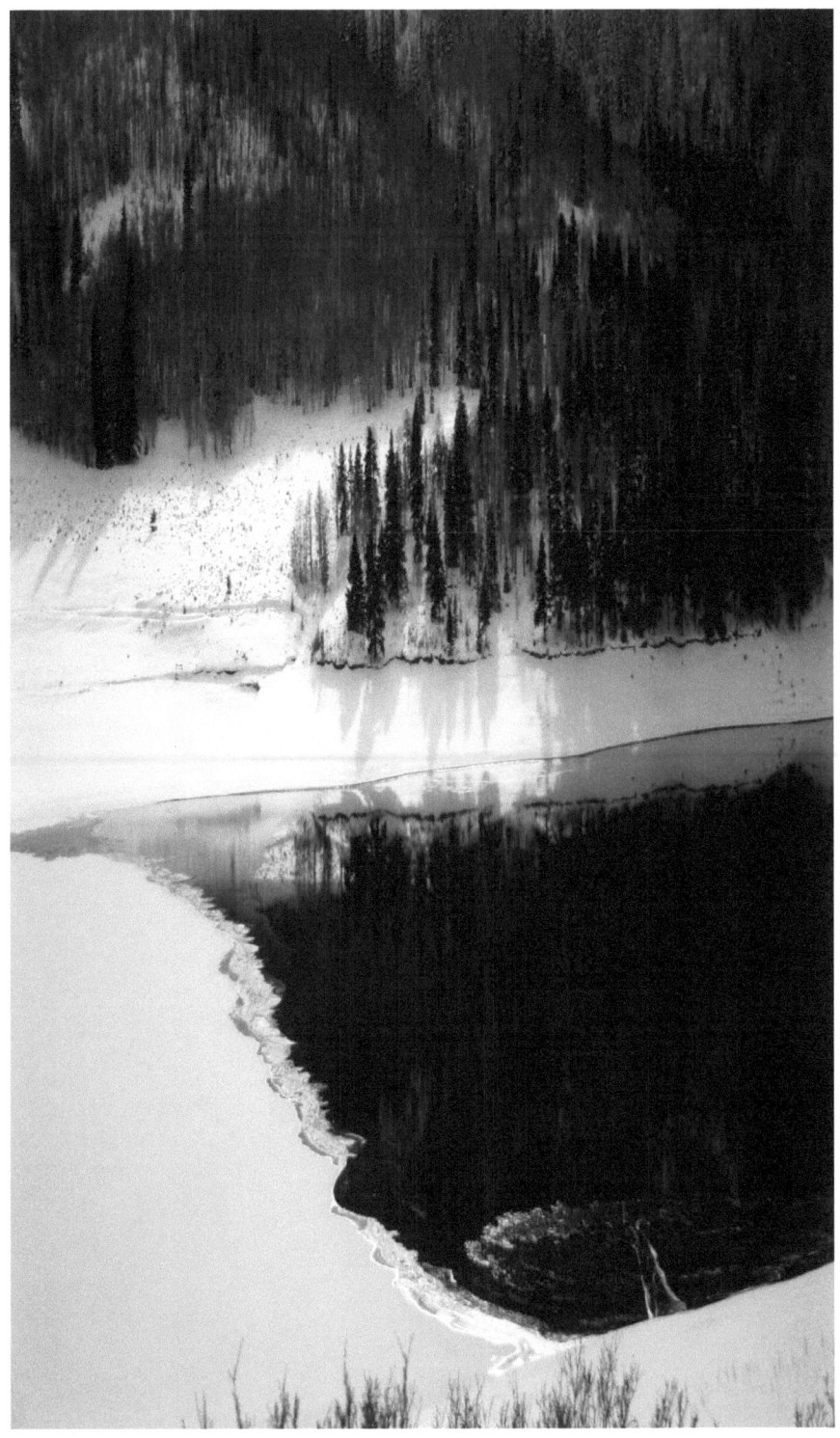

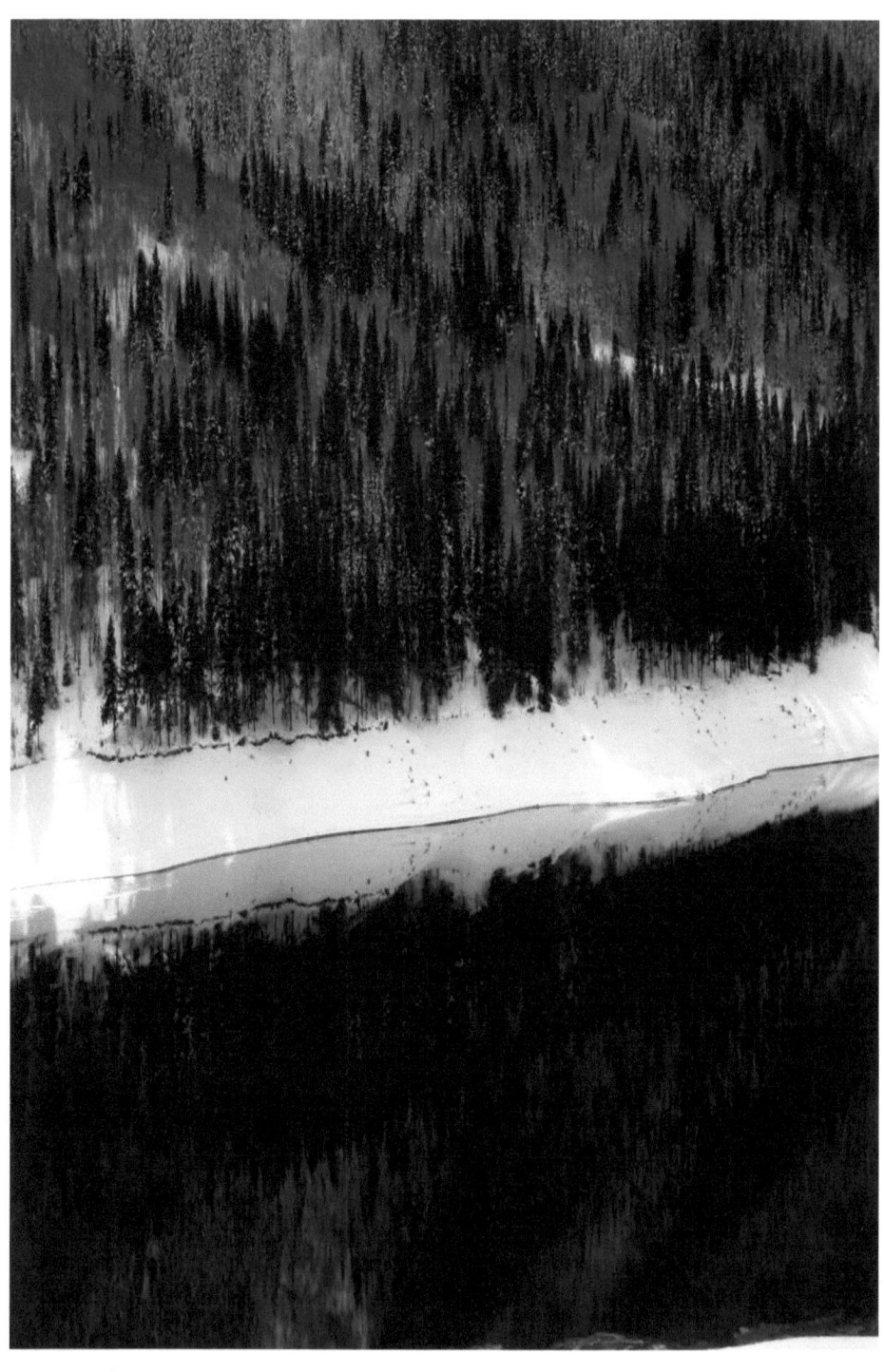

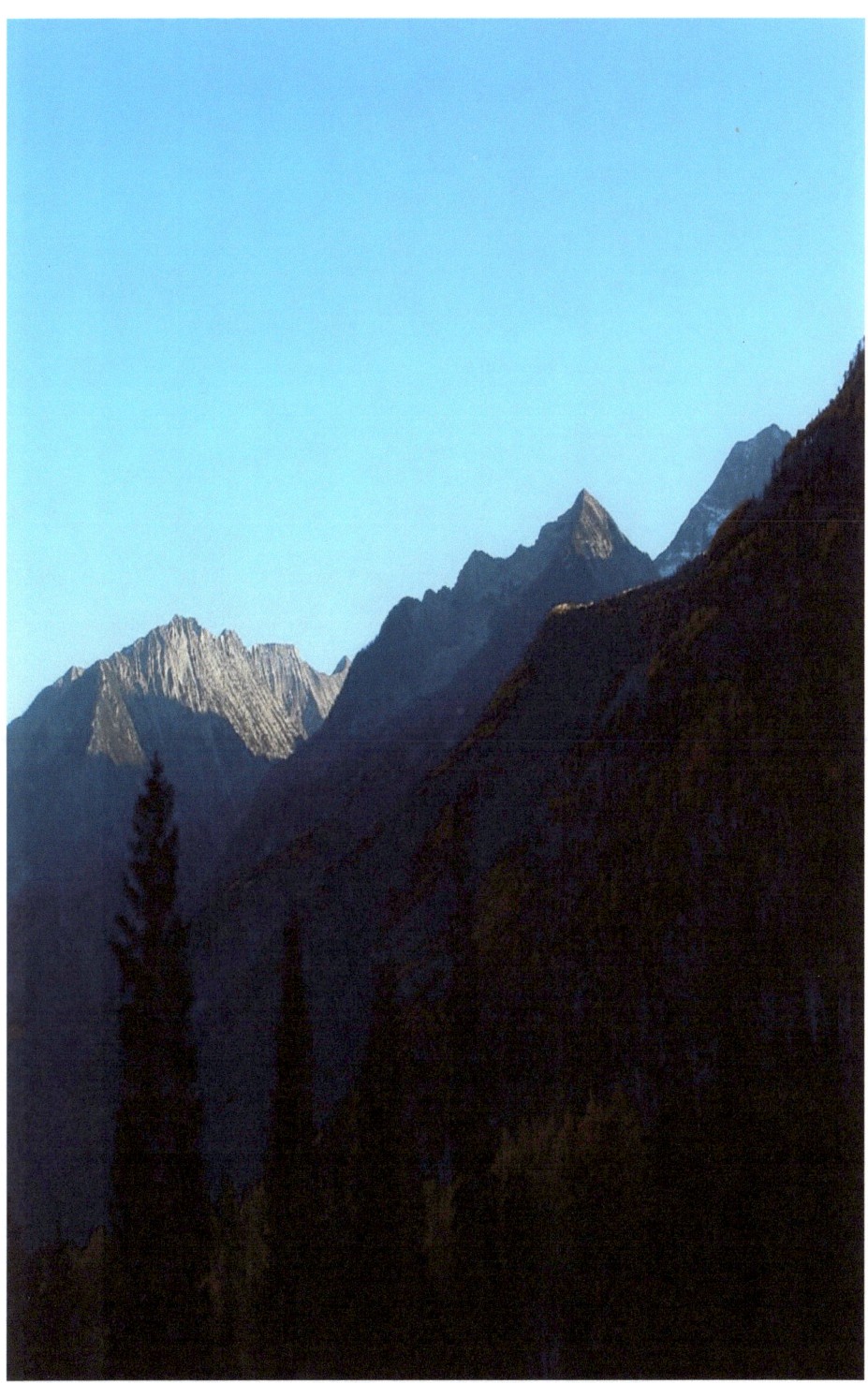

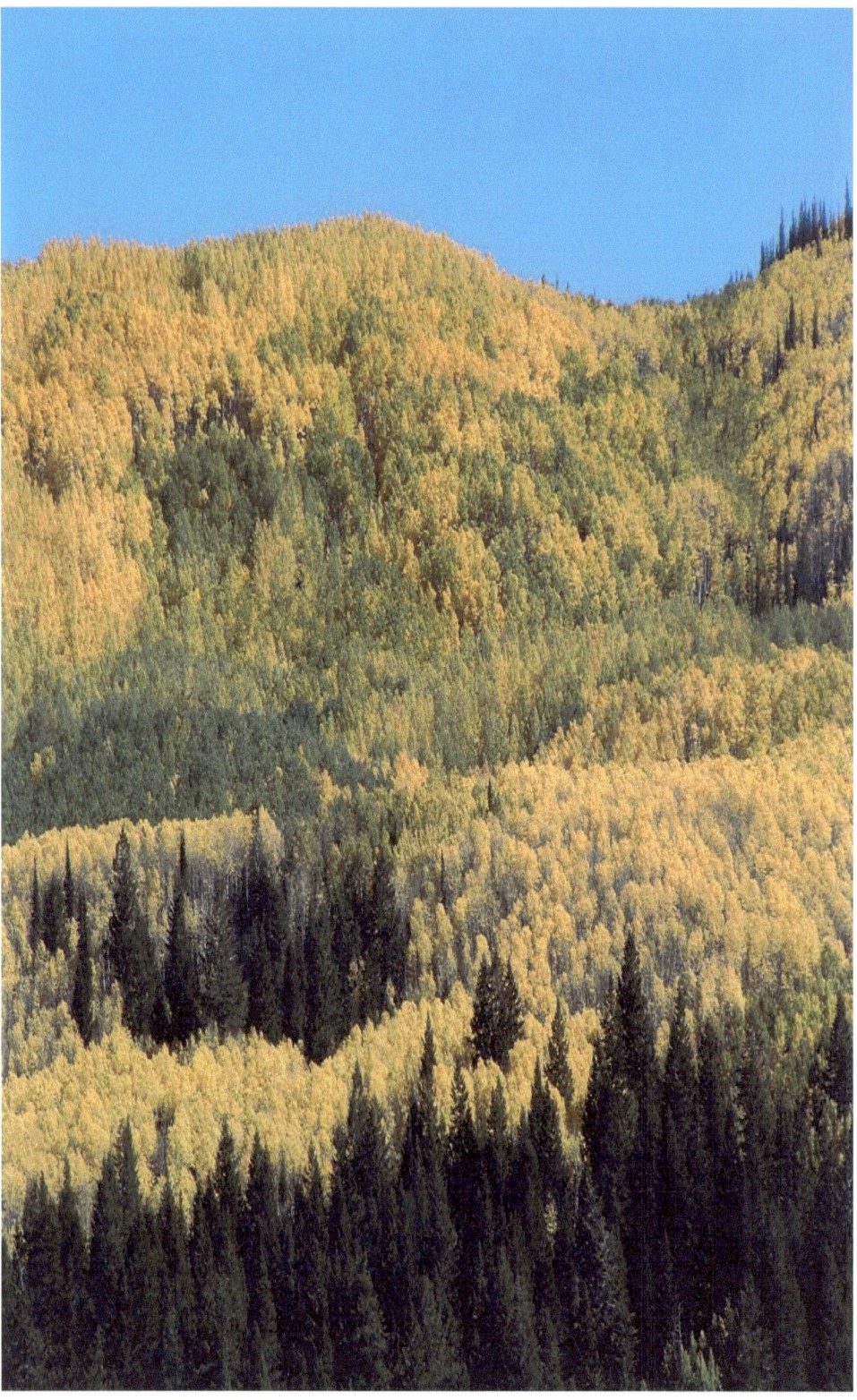

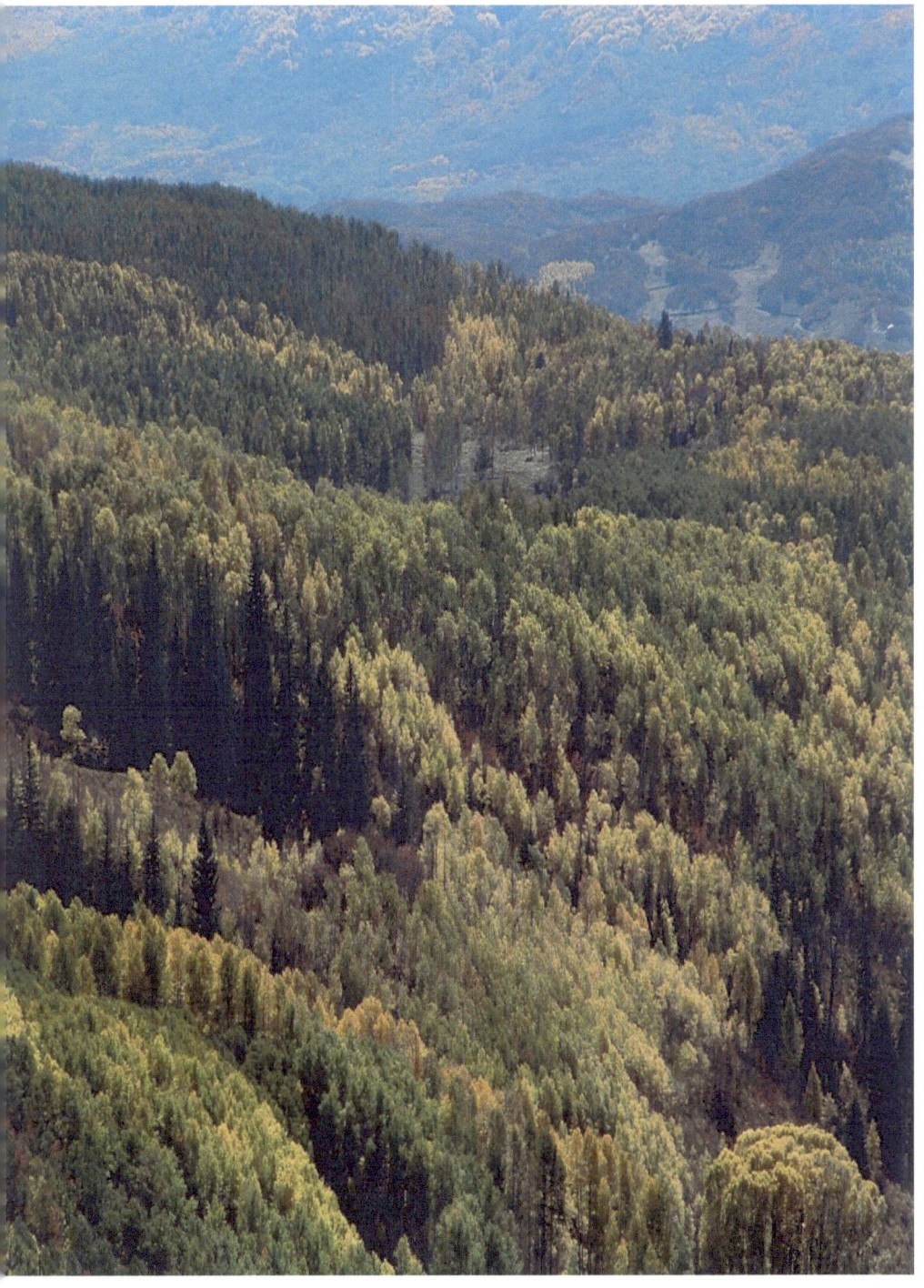

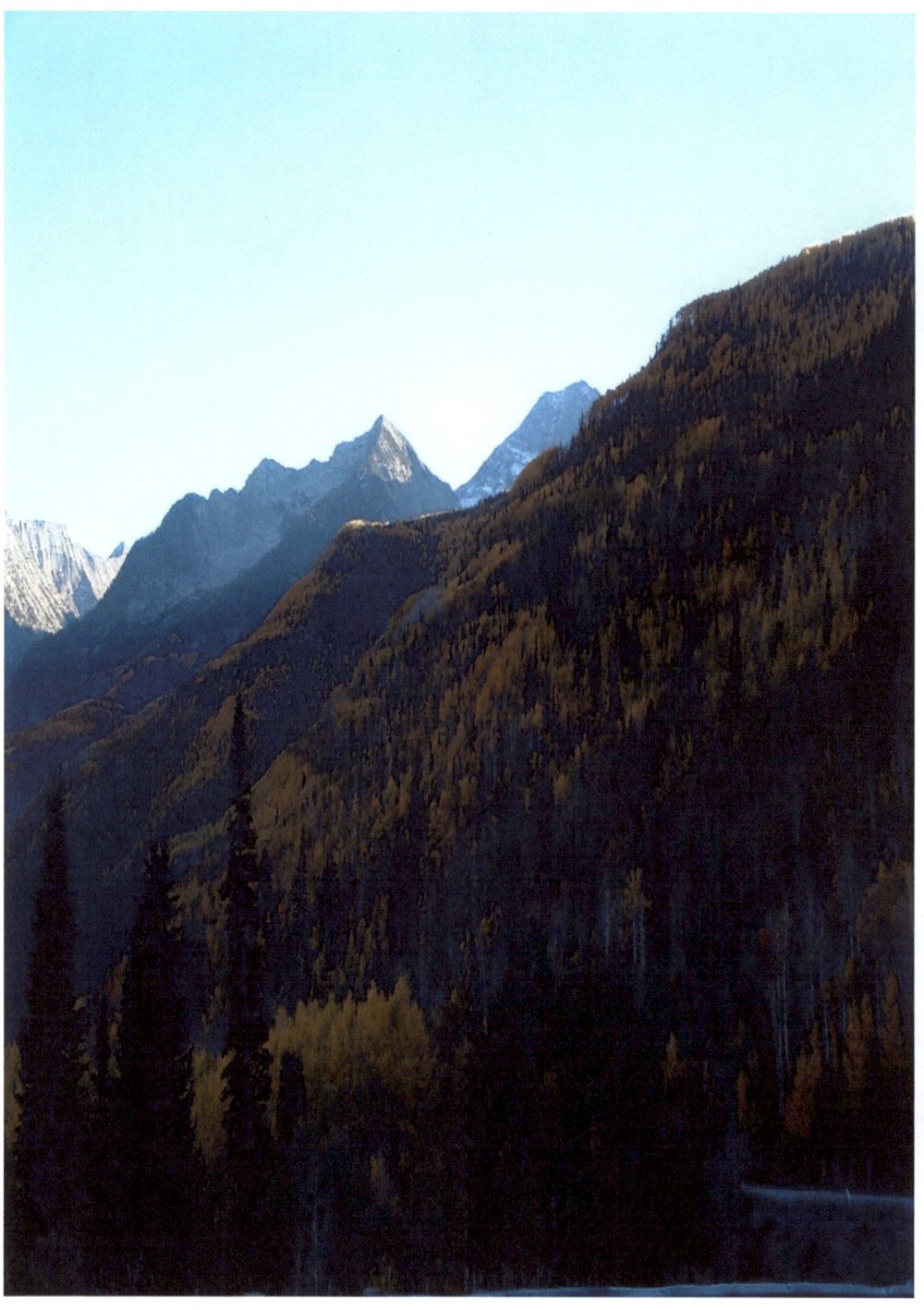

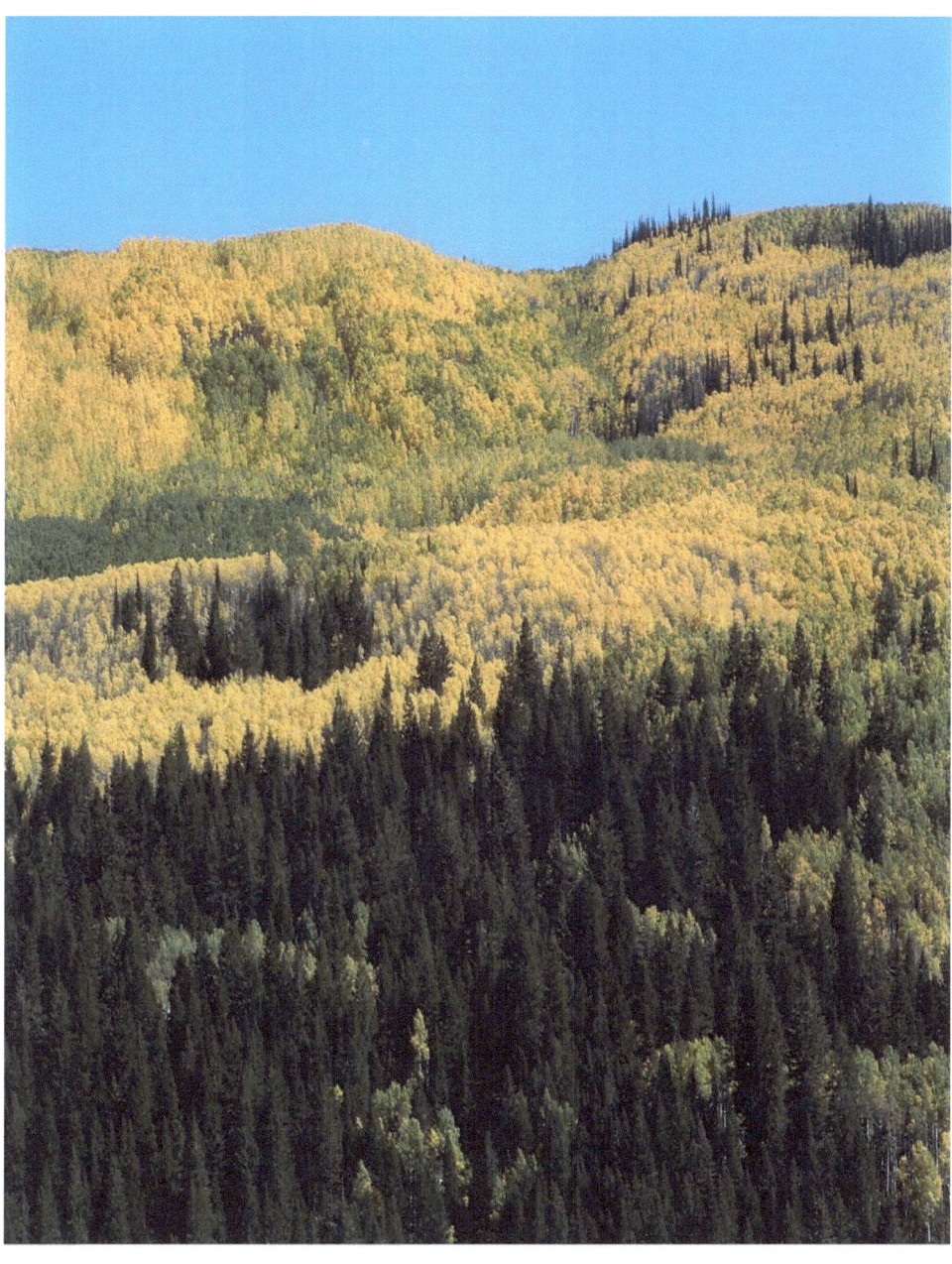

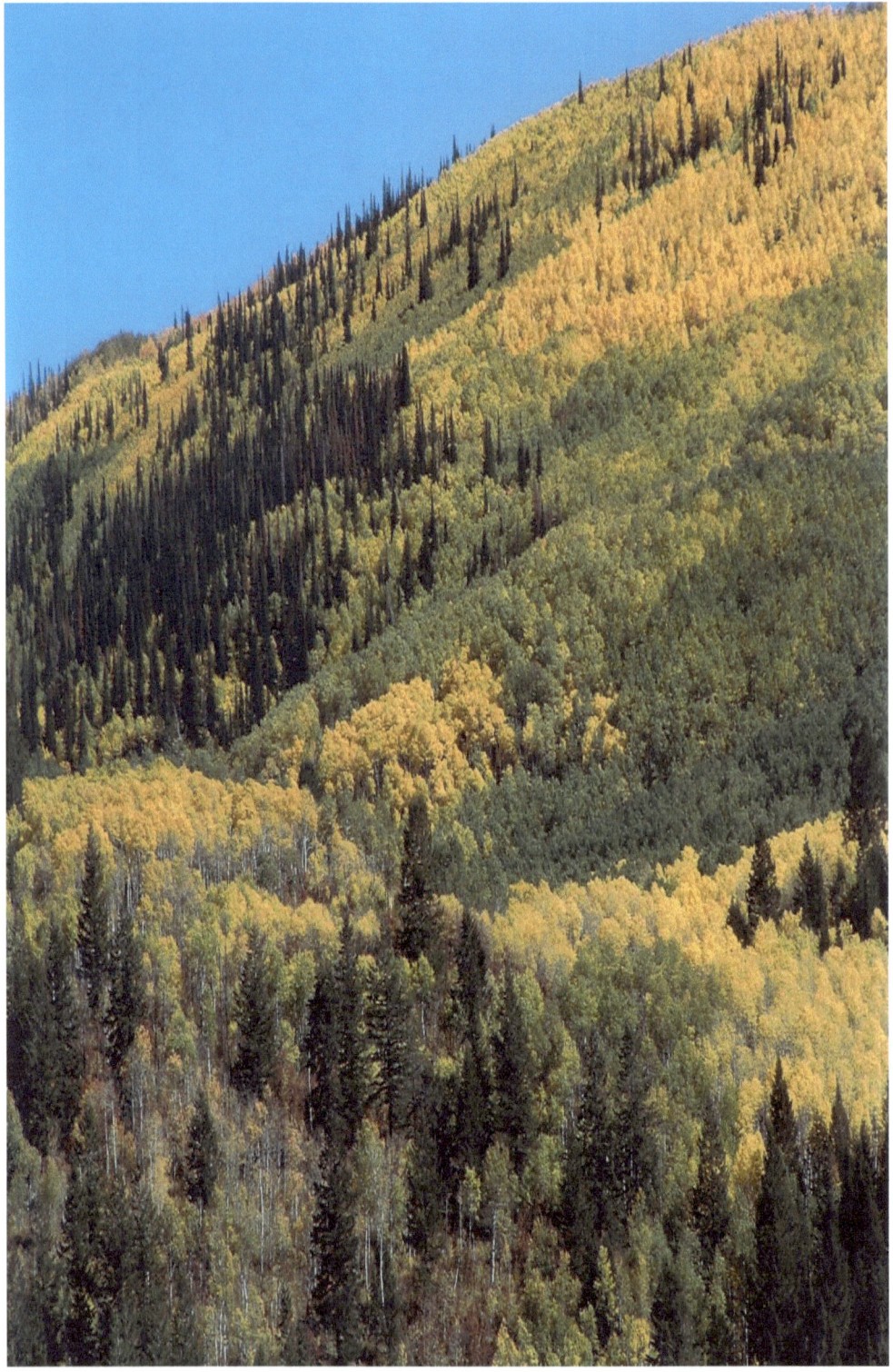

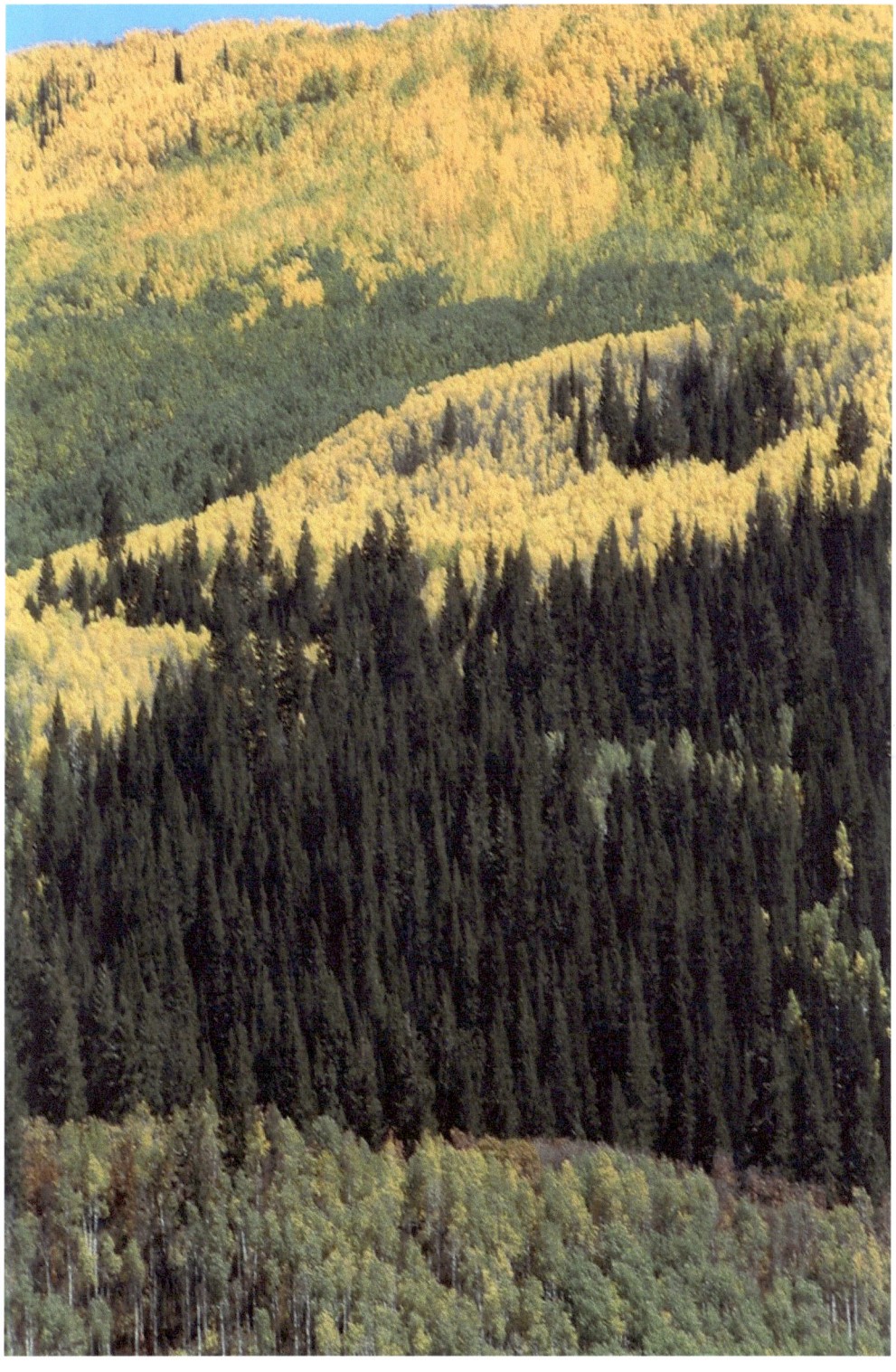

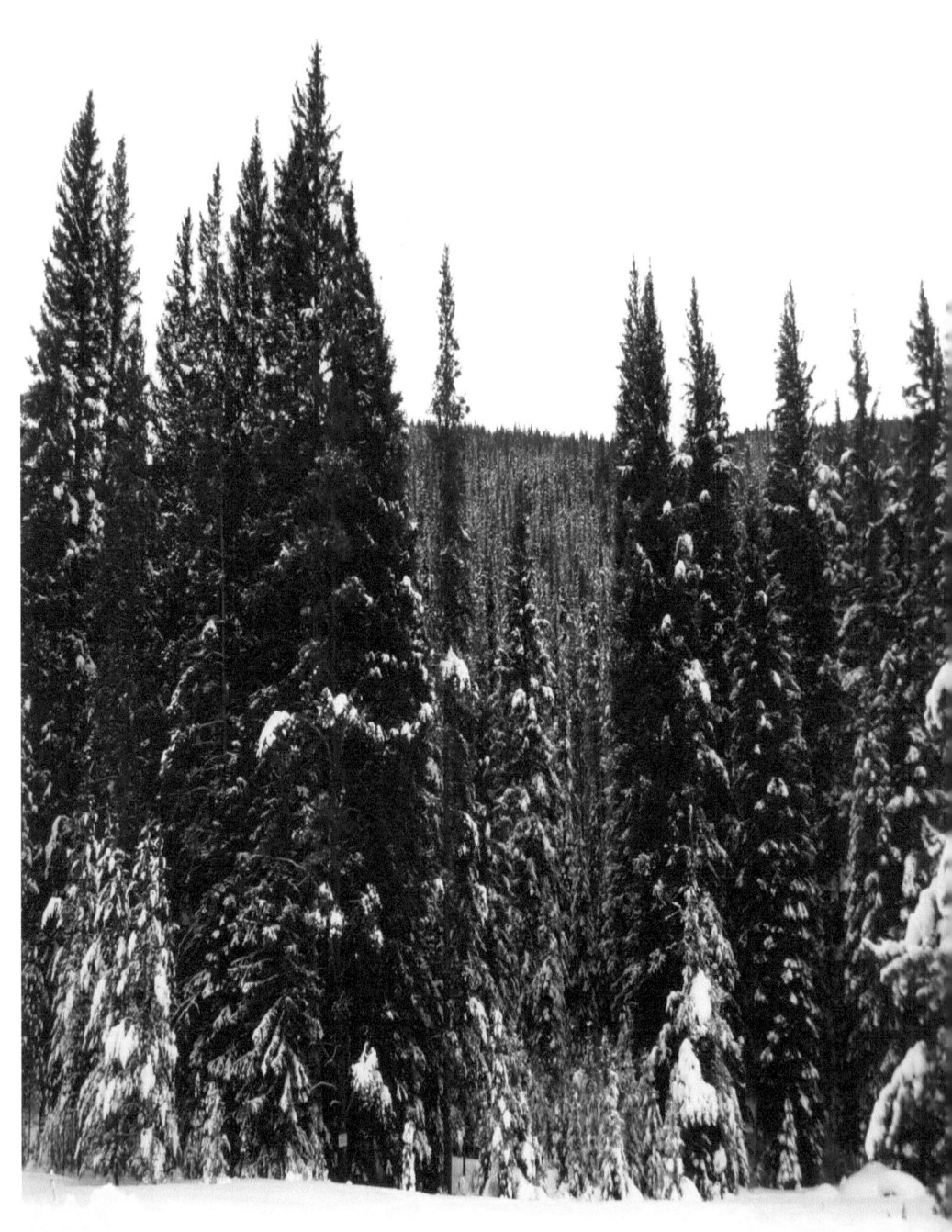

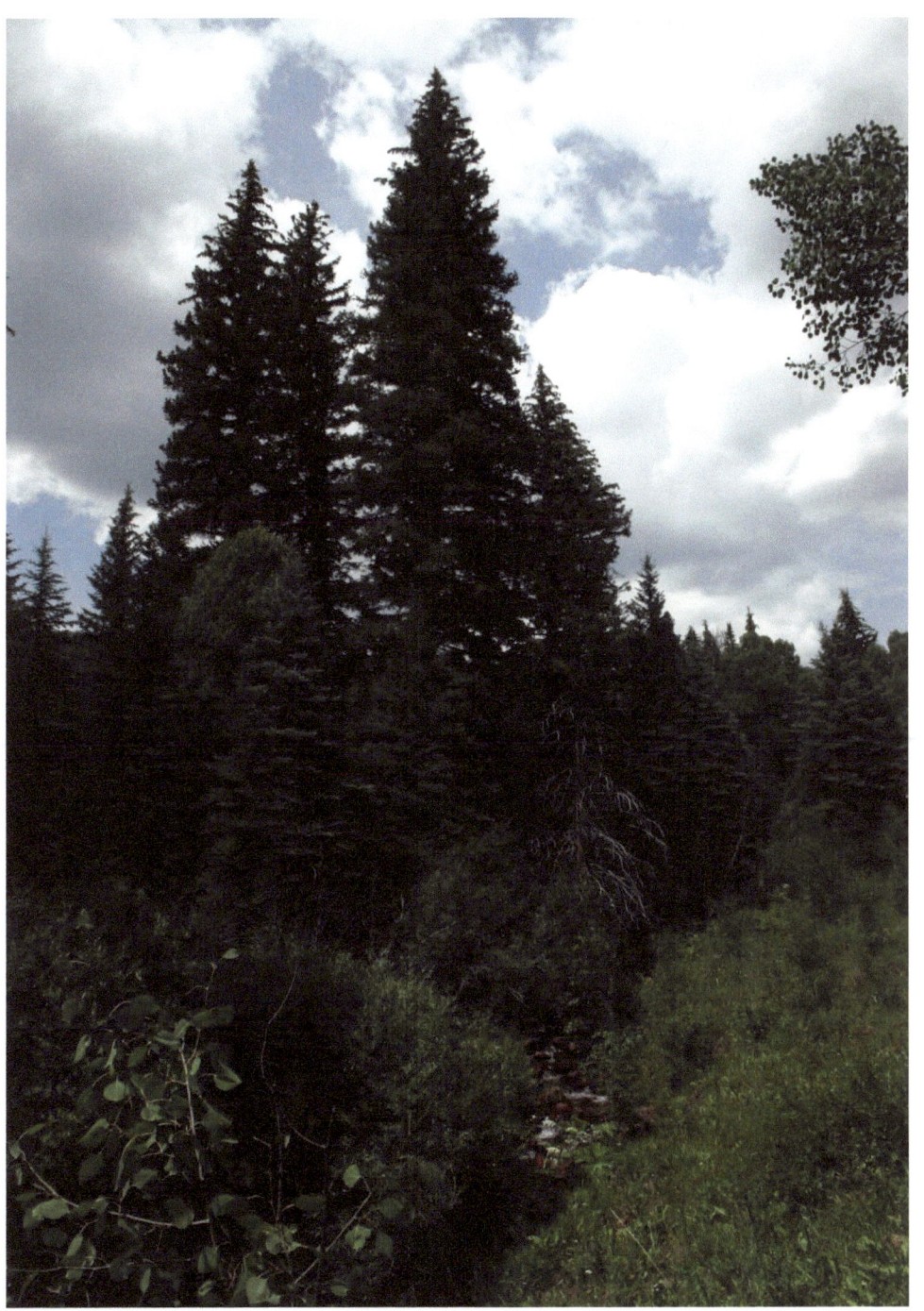